全美戲院 臺南

放電影 大井頭

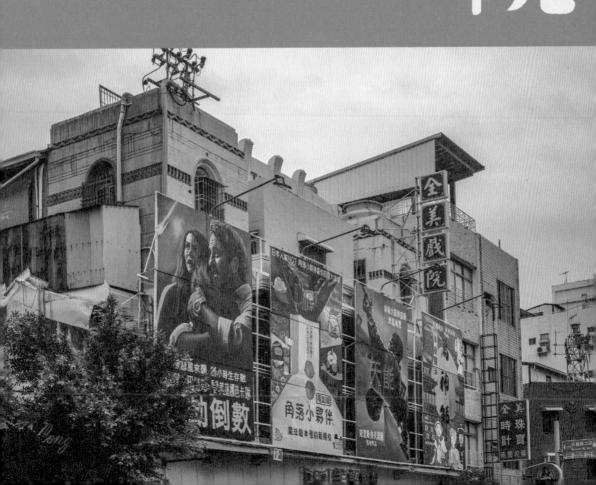

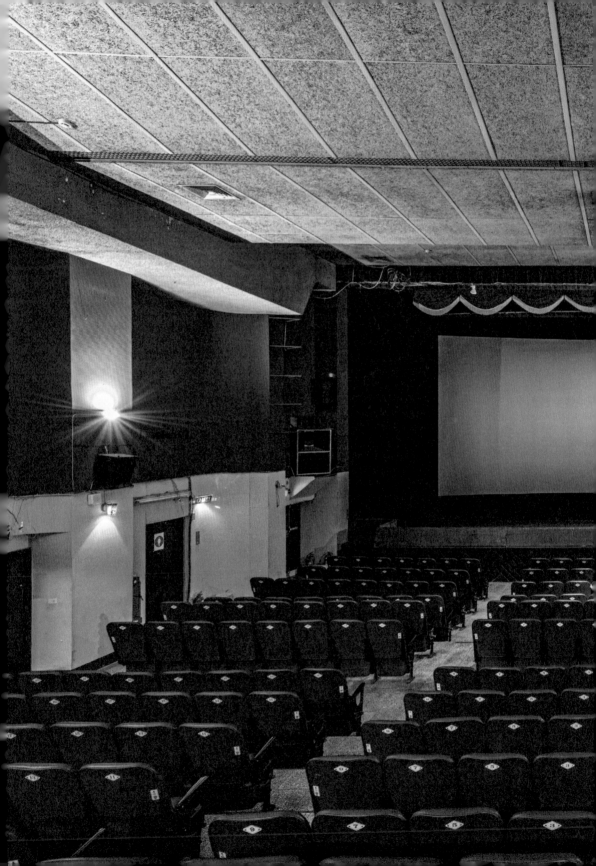

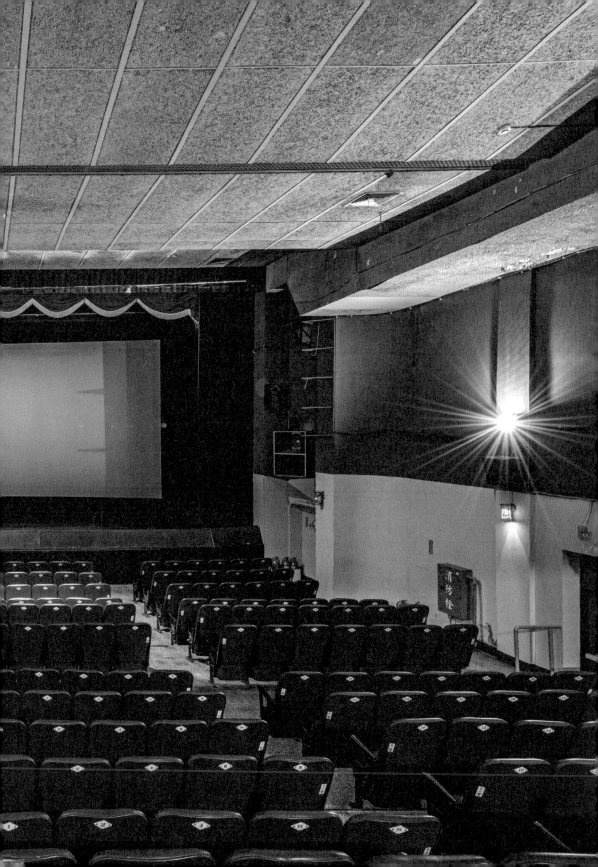

目 次

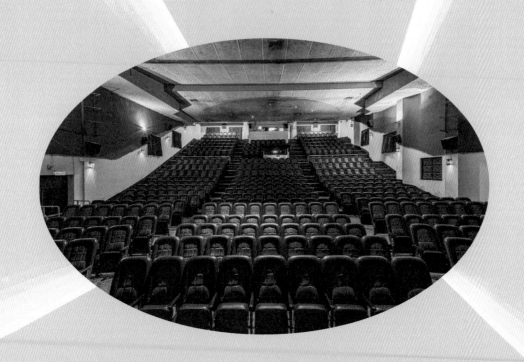

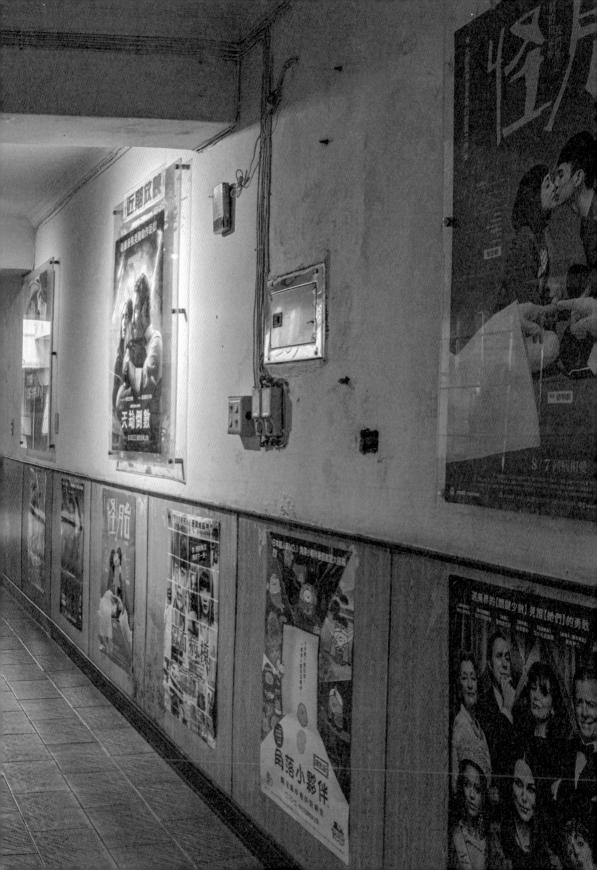

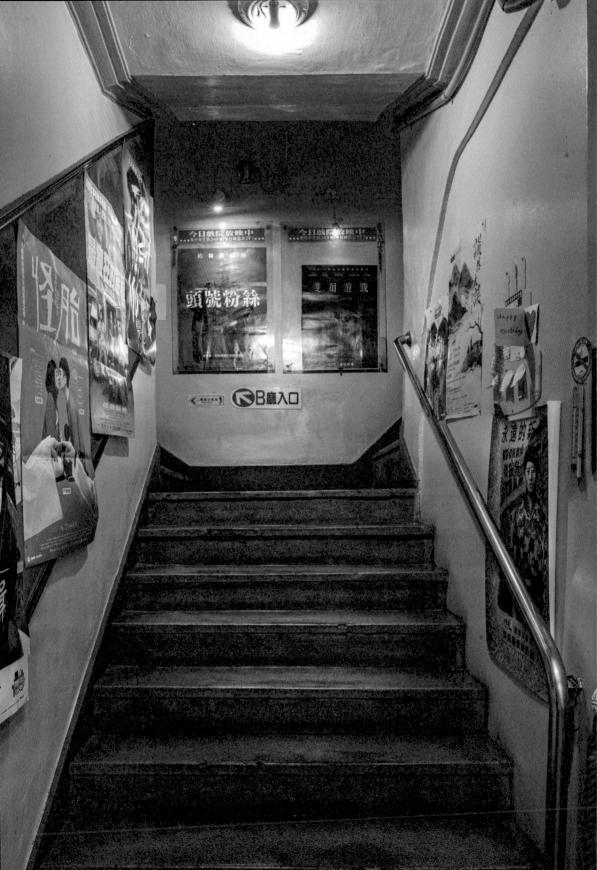

導讀

蔡錦堂 國立臺灣師範大學臺灣史研究所兼任教授

大井頭與全美戲院

　　說到臺南全美戲院，熟悉臺南歷史文化發展或臺灣電影史的人，可能對於這家戲院並不陌生，因為有兩件事情讓全美戲院赫赫有名。一是名聞國際的大導演李安，在青少年時期，常常背著他的父親李昇校長，偷偷到這家二輪戲院、後來還是「兩片同映、不加票價」的全美戲院觀摩（或說「偷學」）西方電影製作拍攝的技巧，因此稱全美戲院是使李安成為「臺灣之光」的始作俑者，並不為過。另一件事情是現代科技非常發達，全美戲院卻放棄使用彩色印刷數位輸出技術，不將電影海報完整的倍數放大、高掛於戲院或宣傳影片的牆面上，仍然聘請傳統手繪電影海報「職人」，以「老掉牙」的手工方式一筆一畫繪製電影海報。臺南的全美戲院堪稱全臺灣最最「落伍」與出名的電影院，這裡的手繪電影看板師傅顏振發，是與李安相互輝映的臺南市「國寶」級街頭藝術家。

　　但是，本書書名所謂的「大井頭放電影」，又是什麼意思呢？「大井頭」指的是什麼？在大井頭怎麼能夠「放電影」（臺語）呢？為什麼它會和全美戲院扯上關係？如果妳或你還不知道為什麼要在大井頭放電影，或它代表什麼意涵，那麼妳或你就有必要把《大井頭放電影：臺南全美戲院》這本書從頭到尾細細品味一番。

　　臺南的「大井頭」位於現今臺南市民權路和永福路的交口處，是早期臺南居民最重要的飲用水源之一，也是清代初期中國大陸到臺灣、以

及安平與臺南往來的最主要的渡口，因此在這附近所形成的「十字大街」，是臺南歷史上最興盛繁華的街區，一直到日本治臺後期才被原為魚塭地帶的「新十字大街」——今臺南西門路與中正路（臺南銀座）所取代。也因此「大井頭」已被列為市定古蹟，它曾經提供臺南住民重要的水源，也是臺南聯繫外面世界重要的渡船口。或許是上天巧妙的安排吧，因緣際會，孕育李安大導演以及顏振發師傅的全美戲院，就在離大井頭不到十公尺距離處。如果說大井頭帶給臺南庶民重要的水源與商業的興盛繁榮，那麼全美戲院也帶給臺南人電影劇場重要的文化養分，它不僅僅是過去式、現在進行式，而且持續朝向未來進行中。

全美戲院經營史

將全美戲院與臺南大井頭的前生今世史首先結合起來敘說的，是年僅二十七歲的本書作者臺南文青王振愷。他是國立臺北教育大學藝術理論與評論研究所的碩士，「閒暇之餘」也擔任臺灣影評人協會的理事，以穿梭於臺南府城的大街小巷為樂，並且像臺南文人許丙丁撰寫名著《小封神》、串連臺南寺廟眾神仙與現代社會眾生相一般，煞有介事的為大井頭與全美戲院這兩椿看似無多大關聯的物件，牽起了歷史的紅線。這是振愷的「慧眼」，讀出了許丙丁撰著的精神，寫就現代版的小封神——電影中的明星宛如神明，全美戲院則堪比眾神所駐紮的「小宮廟」。《小封神》楔子中出現的小上帝廟，以及千里眼與順風耳所在的大天后宮，也都在離大井頭和全美戲院不遠之處。或許是冥冥中注定，

文青振愷要將他的處女作，押注在這本專書的書寫上吧。

　　在本書的開頭，振愷翻閱了許多荷蘭時期、鄭王朝、清治時期到日本時代的古地圖，如清治臺灣縣志中的《城池圖》，以及1932年所繪製的《臺南市職業別明細圖》等，並配合當今很夯的「地理資訊系統 GIS」，帶領讀者閱讀、觀賞大井頭所在的臺南傳統聚落與商業重心「十字大街」演變的歷史，再從歷史的十字大街大井頭，轉身一變成為今天的全美戲院。作者的書寫不全然是歷史的，也不全然是文學的（雖然他在多處借用臺南著名文人葉石濤的作品「紅鞋子」，引領讀者跟隨葉老潛入全美觀看電影「紅鞋子」），而是歷史加文學再加上地理資訊學的。讀者會看到「蝦趴」等現代文青使用的字眼，也會不自覺的隨著作者的地圖導引，去探索古老臺南到摩登臺南的演變，並進入「大井頭全美」的時光隧道中……。

　　為瞭解全美戲院從1950年戲院名稱為「全成第一戲院」（坊間流傳稱之為「第一全成」）開基時起，一直到現今（2020年）整整七十年的經營歷史，振愷多次訪談全美的三代老闆與家人、經營規劃者、放映師、手繪看板師以及售票員工等等，取得對方信任的同時，也獲得了許多珍貴的相片、文件資料，才得以建構出這一本「全美戲院史」。不過，這本書籍並非只是全美的戲院史，也不是只為全美老闆或經營者撰寫他們的家族史，因為作者花費了相當多心力去尋找資料，爬梳臺南市戰前與戰後的劇場、映畫、戲院、電影館及影城的「臺南映演業歷史」。甚至當全美戲院老闆、員工們敘說這七十年來如波浪般起起伏伏

「拒絕被打敗」的辛酸歷史時，我們藉由此書所看到的並不是全美戲院一家戲院史，也不是臺南市的戲院史，而是整個「戰後臺灣的戲院史」。這是本書除了李安和手繪看板顏師傅之外，值得我們矚目的「外溢」收穫。

　　二戰之後，「電影」是新興的大眾娛樂。1950年全美戲院前身的「全成第一戲院」創立，與其他兩間「大全成、小全成戲院」結合成為三家全成戲院系統，正好見證了「電影時代」的興起。而筆者所居住距離臺南十二公里遠、人口不及四萬的大目降·新化，則有新化、新光、天新三間新字輩的戲院陸續成立，提供鄉下民眾新型娛樂。這時的「戲院」承繼日本時代的「劇場」名號而不稱為「電影院」，既可以放映電影，也可以由布袋戲、歌仔戲、新劇等取得檔期進行表演。但因為戲院的數量急遽增加，難免面臨倒閉與轉手的命運，位於大井頭旁邊的全成第一戲院也轉由目前的吳家接手經營，1969年4月12日改名為「全美戲院」，從此進入全美的時代。

　　為了招徠觀眾以求生存，當時的全美戲院必須採取「插片」（播放色情片）的運作方式，後來因為無法取得首輪電影的配額，只得改為「二輪電影院」，甚至採「兩片同映、不加票價」的焦土作戰策略。由於這個策略，全美開始邁向完全不同於同業倒閉的命運，也幸運的與未來的「臺灣之光」李安邂逅。

　　後來因為臺灣經濟起飛，將經典名片以二輪重新上映的手法，加上推出香港邵氏公司的紅樓夢、江山美人等黃梅調片子，使1970年代中後

期成為全美戲院收入最豐厚的時期，1983年甚至接手原小全成戲院，改名「今日戲院」。於是，「今日・全美戲院」成為臺南二輪戲院的代表。

　　1980年代彩色電視的普及，讓戲院不得不祭出所謂的「牛肉場」（情色歌舞團）迎戰，以求存活。時間進入1990年代，第四台、錄影帶、VCD、DVD以及盜版光碟的猖獗，加上網際網路的崛起，再度一層層地打擊戲院的生計。即使是在這樣的年代，臺南市仍然有二十多間戲院掙扎著作最後的殊死戰。2000年前後，臺南市內的戲院再經歷一波倒閉潮，而逆勢轉進的「影城」進駐大型豪華百貨公司，使得設備偏舊的傳統老戲院一一從臺南市戲院版圖上銷聲匿跡。接著是科技的進步，電影產業從製作端到映演端都無法抗拒「數位化」的浪潮。放映設備在2010年代初期全面從膠捲汰換成數位，電影放映機也未能拒絕改變成為數位的權力。電影院要生存，整體的聲光設備升級、座位的舒適更新，都是迎合時代不能不作的投資；但是投入大筆的資金，能夠使戲院保住客群、立於不敗的地位嗎？其實都是未知數。除此之外，電影院還必須面對官方基於群眾安全的衛生、消防逃生檢查以及行政干擾。這一切的一切，如同精彩電影高潮迭起般一波未平一波又起，戲院、電影院、影城究竟是如何對應局勢變化的呢？

大井頭全美戲院的未來式

　　「全美戲院」及其姊妹院「今日戲院」，在各個時代的動盪變革中，採取什麼對應方式維持生存而屹立不搖至今？讀者可以從本書中求得或許不是答案的答案，而且也可以從全美戲院七十年的歷史中，感受到戰後臺灣戲院發展的堅韌、辛酸，它是臺灣文化史演變裡值得去關注的一頁。就像「大井頭」一樣，幾十年、幾百年給予臺南住民飲水滋養，臺南的全美戲院今日不靠著傳統戲院「電影放映」的唯一方式，改採與顧客群同步成長的「陪伴哲學」文創方式，將自己定位成一間充滿人情味、有故事的老戲院，試圖闖出一條生路，不，是闖出康莊大道，給予臺灣的觀影群眾電影文化養分的同時，在過去、現在、甚至未來，陪伴臺南、臺灣共同成長，而且在可能的情況下，將繼續培養出更多的李安、顏振發……。

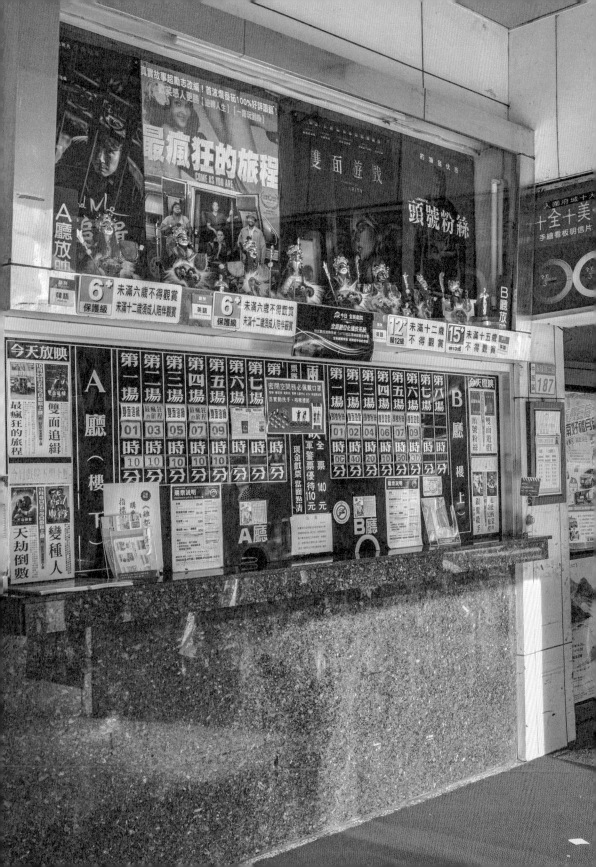

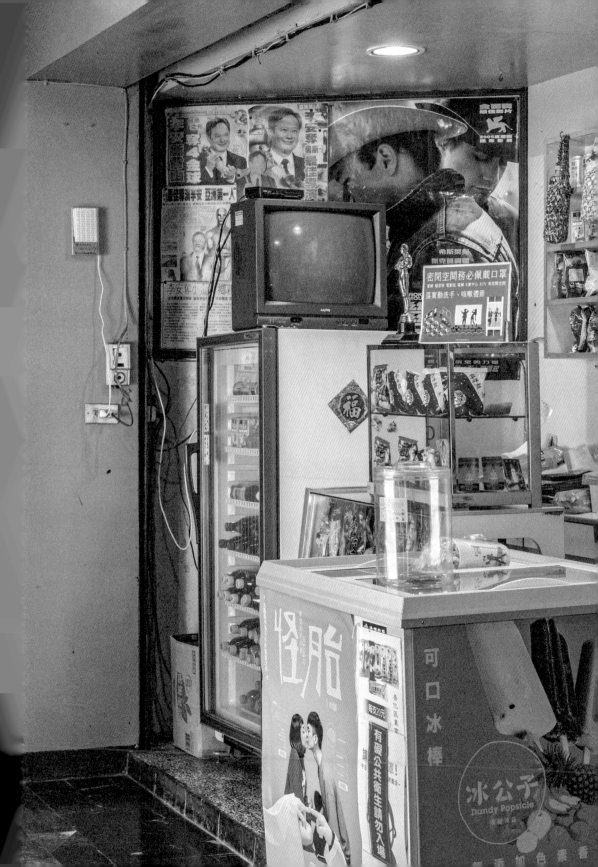

推薦序

承先啟後，繼往開來

　　2019年年初，遠足文化龍傑娣總編與蔡錦堂教授及王振愷先生與我共商能否出版一本關於「全美戲院」的書，原因為這家老戲院自1950年到現在已整整超過一甲子，理論上，應該有很多人、事、物的歷程，值得與大家來分享，我一聽之下不經思索，就毅然答應了。

　　這本書由振愷執筆，為求盡善盡美，他花了一段時間，細心解讀當時報刊資訊、參考史料、檔案等各式各樣的記錄，並口述訪問社會賢達，做一系列的收集，唯恐漏掉一點珍貴的訊息，過程雖艱辛，但整個流程井然有序。

　　身為「全美戲院」第二代負責人，深感任重而道遠，寄望藉著這本書來談談親身經歷，帶著大家走一趟時光隧道，心中自然具有一份格外濃烈的感受，或許這樣的感受能帶給大家許多恬然自得、洞察人心，觀察世情的人生智慧。每當回想家父家母在草創初期，面對橫逆不畏挑戰，胼手胝足奮勇邁進的精神，讓我有一股莫名的驕傲與使命感。

　　回首凝望，從十八世紀工業革命以來，衍生社會新文化的興起，歷史塵埃中閃現著淒涼而驚豔的光輝，在臺灣剛脫離日本皇民化統治的時代，民生物資條件缺乏，但人民渴望精神食糧，企圖擺脫苦悶的舊時代。因此，具備了文化、藝術的場域從露天劇場、戲棚到戲院的崛起，逐漸受到觀眾矚目，戲院如雨後春筍般地設立。但好景不常，隨著市場供需的變化，也常常看到戲院「幾家歡樂幾家愁」的局面。

戲院對觀眾而言，理當可以享受到視覺的滋養，心靈的啟發，或是得到一些新觀念、新思維，因此對於經營業者所具備的認知，具體的說，至少需具備兩項的核心理念：

　　一、秉持服務觀眾為己任。有句話說，觀眾的眼睛是雪亮的，不論從早期的戲劇表演包括：歌仔戲、京戲，或者是布袋戲，到晚期的電影映演都得確保演出品質，針對觀眾的需求安排節目，甚至運用優惠方式，鼓勵觀眾不斷前來觀賞。無論如何，維持好的品質才是觀眾願意再度參與的動力。

　　二、傳承文化價值（Culture Value）為目的。戲院是文化事業，雖然具備商業色彩，但也是文化傳播的媒介，戲院擁有的傳統文化特色其優點保存、傳承帶動發展，避免失傳的情形，此外，協助政府的政令宣導，形塑傳播情境，達到傳播效果。

　　承先是為啟後，既往是為開來，前人種樹後人乘涼，在2020年3、4月全球受到新冠肺炎疫情的衝擊，戲院業可以用「慘澹」二字來形容，觀眾人心惶惶，裹足不前，是我們從業以來未曾遇見的慘況，但基於力挺政府防疫，即使節衣縮食，也要苦撐下去，使命維繫電影文化價值。

<div align="right">

全美戲院負責人　吳俊漢

2020年11月於臺南市

</div>

歡迎光臨，
來一場全美戲院的紙上展覽！

2019年6月傳出荒廢多時的電姬戲院誤遭拆除的新聞，同樣在2019年初，在高雄在地經營三十三年的和春大戲院，一夜間傳出結束營業的消息；士林陽明戲院也敵不過都市更新，將拆除改建為商場大樓，事隔一年，位在西門町的日新威秀原址也將改建為大型複合式商場，還好顏水龍的馬賽克壁畫將切割保存。

2020年更因為嚴重特殊傳染性肺炎（COVID-19）蔓延，觀眾害怕群聚的心理導致映演業面臨嚴酷寒冬。經營三十九年、保存手繪看板文化的中源大戲院宣布歇業，許多中小型戲院生意一落千丈，宣布「暫停營業」的消息此起彼落。戲院熄燈的光景，令許多影迷不勝唏噓，卻也再熟悉不過。

時代更迭，曾經富麗輝煌的大戲院來到今日則成為一座座被時空遺忘的廢墟，經營者苦心經營，卻終究敵不過大環境的變遷，不同時代要面對不同挑戰與課題，戲院歇業的歷史不斷在島國上重演著。然而，在臺南市中心卻有兩間大戲院至今仍屹立不搖、每日開張，那是目前因仍保存手繪海報看板而聞名的全美戲院與今日戲院，兩間戲院分別位在赤崁商圈與中正商圈內，不僅是臺南影迷們的必經之地，更是臺南市民的集體記憶所在。

2020年適逢全美戲院的七十週年，這座跟著臺灣戰後歷史出現的老戲院，在經營者吳家三代的共同努力下堅毅地走到現在，戲院的建築體、電影文物、經營文件，還有說不完的故事都隨著家族企業一同傳承下來。

生於1990後、成長於臺南的我，又是如何與這間戲院相遇的呢？

就跟大眾所知一樣，提及全美戲院馬上就會聯想到手繪電影看板傳統，以及國際大導演李安的夢想發源地，就讀南一中的他時常蹺課來此看電影。時空移轉，同樣是高中階段，面臨升學壓力的我，看電影成為一種逃避現實同時吸收知識最快的途徑。

　　猶記當時中學只要大考完都會有半天假期，同學們會結夥坐公車來到臺南市區，進入不同的百貨影城裡，觀賞院線當期強檔的商業新片，流連在一個個規格化的黑盒子內。現在回想起這段時光，已經搞不清楚每個影廳對應的是哪家戲院了。

　　但印象最深刻的反而是有一次與朋友誤闖全美戲院，看了布萊德·彼特主演、泰倫斯·馬利克導演的《永生樹》（The Tree of Life），不只是因為當初抱著看爽片的心態進場，卻看了一部完全看不懂卻大開眼界的前衛藝術片，還有那個下午裡，在這座老戲院感受到不同於影城的觀影體驗，那麼復古、那麼有味道。

　　但真正深入這間戲院是從去年年初開始。那時我剛完成論文、獲得碩士學位，就接到龍傑娣總編的邀請，展開了這間戲院的考察計畫。兩年間，我的身分不斷地轉換，也在臺北與家鄉臺南兩城之間移動，一直沈浸在全美戲院的口述歷史、檔案文件、參考書目、老報紙等資料裡，再轉換成屬於我的觀點、我的語言。

　　對於剛完成學術論文的研究生來說，這種轉換相當困難，期間不斷與顧問蔡錦堂老師討論，嘗試不同角度的書寫方式，後來想起自己在大學就讀文化創意產業學系，在進行「糖的家屋：南瀛糖廠記憶踏查」畢

業製作時所採取的方法，我嘗試將臺灣產業歷史與三代家族歷史，連結不同的當代觀點與藝術形式，轉化為一篇篇好看的故事、藝術策展、觀光提案，以及更多未來的想像可能。

《大井頭放電影：臺南全美戲院》在前置籌備時期同樣參考了多方文獻，承繼了民間、官方與學術領域在戲院文史上的累積，這部分都能在參考書目中進行延伸閱讀。期盼這本書能夠以單一戲院為主體，將此作為一個平台，連結並容納多元的歷史在其中，因此在進行這個書寫計畫時，就為本書設定了四項目標：

一、跳脫懷舊鄉愁式的回顧，以全美戲院為中心，採取跨界書寫方式連結戰後電影文化、臺灣戲院歷史、庶民消費文化、電影法規，以及近年來相當熱門結合文創城市、地方文史、文化觀光的臺南學等多元面向觀點。這個面向也擴展出一間戲院與週邊街廓，甚至是一座城市的互動關係，一路向前推進全美戲院旁的重要地標大井頭的歷史，更是臺南市的歷史縮影。

二、拓展近年來臺灣多聚焦的日治時期戲院研究，開展戰後戲院更深度的歷史發展，也從地方史角度觀看。在目前對於臺南戲院的研究，能發現在專業學術多聚焦在日治時期且成果相當豐碩，而戰後臺南多間戲院的歷史則多散落在網路影迷部落格或雜誌中，希望藉由本書系統性地重整臺南市區戲院發展歷史。

三、加深今日・全美戲院本體歷史，從過去經營者本身已經建構的大歷史敘事出發，將經營的吳家三代家族史觀與家族企業經營歷史納

入，並結合戲院各個環節的工作人員的口述補充：涵蓋吳家第一代經營者吳義垣、吳家第二代吳俊漢老闆與吳呂佳靜老闆娘、吳家第三代經營者吳堉田與蘇怡菱、創辦人歐雲明兒子歐文華；工作人員包含戲院經理吳俊誠、戲院美宣設計林淑惠、知名看板畫師顏振發師傅、服務五十年售票人員顏杏月、臺南地方第一代看板題字師董日福師傅等，希望將戲院的歷史更加立體與全面。

　　四、從筆者自身的策展經驗，搭配擅長拼貼懷舊圖像的平面設計師黃子欽，以及知名攝影藝術家陳伯義的專業技藝，將蒐集到大量的戲院老照片、文物、檔案文件、文創商品、臺南老地圖等，結合成一場圖文並置的老戲院紙上展覽。

　　對我來說，《大井頭放電影：臺南全美戲院》是書寫上的跨界嘗試，也是寫作生涯的開始；是全美戲院在慶賀開業七十週年，一份回顧過往歷史的禮物，也是在這個非常時期裡，邁向未來新的里程碑。在此就不多說，邀請各位貴賓一起推開這座老戲院的大門，在時光之流、影像之光裡漫遊，歡迎光臨！

楔子
大井頭的水，不停地流……

場燈熄滅，整個空間瞬間成了無聲無息的黑暗盒子。彈指間，天雷勾動地火，身後投放出
一道白光，在微光中塵埃彷彿宇宙星塵，過了幾秒，耳畔傳來嘎嘎作響聲，如水流一般的
頻率。銀幕上投映著今天放映的，一個關於水源頭的故事。

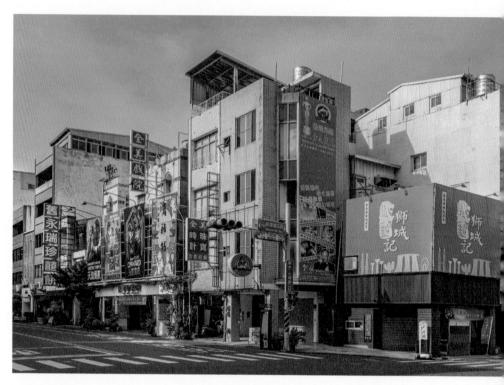

民權路與永福
路交叉口的大
井頭（攝影：陳
伯義）

　　曾經到訪臺南的旅人，一定有過這樣的經驗，從國定古蹟赤崁樓的
正門離開後，眼前是一條綿延的紅磚步道，像是迎賓的星光紅毯。向前
走去，沿途左手邊會遇見知名的冬瓜茶店和肉圓攤，美味的小吃能夠填
飽旅人的胃，而右手邊是一長排典雅的朱色牆面，與路面的紅相互輝
映。走到底便會發現，原來這是府城另一個重要古蹟──祀典武廟的山
牆。

　　從赤崁樓的紅毛磚到武廟的土朱壁，再佐上武廟肉圓的甜辣醬，
不同的紅色傳遞著臺南這座城市待客的熱情。轉個彎，永福路在武廟
前彎曲而行，廟埕繚繞著鼎盛的香火煙，旅人望向前方，夾道的是兩間
繡莊，五彩斑斕的八仙彩隔街對望，刺繡師傅交錯繁忙的雙手，在布面
上用針線穿出一個個神聖的宗教世界，繡圖中的吉祥異獸為旅人增添福
氣。

　　繼續前進，紅磚道轉為水泥路，眼前的永福路像是沒有盡頭的大
道，旅人向前遇到的第一個十字路口，便會看見一雙忙碌的職人之手，

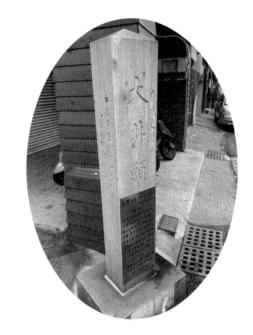

提著油漆、握著筆刷，旁邊放著一張A3大小、數位影印的電影海報，一位師傅認真地站在比人還高大的木板前，慢條斯理地打底、畫框。

　　一轉身，師傅身後有四大幅與這個木板同比例的看板，正懸吊於正對面的建築上，仰頭一望是四部似曾相識的電影手繪海報，幾個月前才在百貨的影廳見過，手繪海報五花八門但充滿手感的畫面馬上吸引著過路人的目光。這時旅人打開手機裡的定位地圖，才發現已經來到這趟旅程的目的地——全美戲院，也是這本書的主角。

大井頭的身世，戲院的前生

　　在走進戲院大門、翻開故事主頁之前，旅人的視線移向右邊街角的一處，在熙來攘往的永福路與民權路交叉口，地上有一塊不同於水泥地、由花崗岩磚鋪成的路面區塊，上頭加裝了半圓型的穿孔水溝蓋，一旁還矗立著一座石碑，一看才發現這個被車流隱沒的殘跡，其實是臺灣開墾史中記載中的第一個水源頭——大井頭。

不是要講一座戲院的故事？為什麼會出現一口井？

「水」是所有文明的起源，海洋孕育了生命，河川堆積出土地。古人逐水草而居，當乾淨且穩定的水源出現能匯集人群與適當的居住條件，良田便慢慢形成聚落。除了河川取用，先民也開始運用智慧進行鑿地取水，尋得更穩定的水源，而井是現代化自來水系統普及前最常見的飲水來源。

一口井是一個聚落、一座城市的縮影，從大井頭這個匯集府城歷史的交叉點，可以召喚出「全美戲院」的前世。

坐井觀天地，像是柏拉圖洞穴裡那雙固著的雙眼，背後的火光閃爍、交錯，洞壁上的光影是通往世界的唯一途徑，這是電影院最初始的原型。從大井頭的水面望去，投射出的不只是全美戲院的史前史，也是整個臺南市的發展歷史。

大航海時代：普羅民遮街通大井

後方的暗室裡，影像光源來自的地方，放映師架上幻燈片投影機，燈片透明板上是不同年代的臺南老地圖，以大井頭作為中心定位。向井的深處探詢，宛如掉進蟲洞一般，光影如流，膠捲一去不復返，時空不斷轉換，井子裡的水再次滿溢……

無人知曉大井頭開鑿的確切年代，以及掘井的人是誰。不過，從文獻高拱乾《臺灣府志》記載，相傳太監王三保王景弘奉命下西洋時，曾經來到臺灣島上的大井中繼取水，那是明朝宣德年間（1426-1435）。

時間之流倒轉至大航海時代，穿越大井頭的水面，現在的民權路彼時是熙來人往的歐式大街。1625年，荷蘭東印度公司為了取得內陸資源，從原本在臺窩灣（Tayouan）上所建立的據點——熱蘭遮城（Zeelandia），也就是今天的安平古堡，穿過茫茫的臺江內海來到赤嵌社。

紅毛人向當地原住民以布換地，在沿海處建立了普羅民遮街（Provintia）作為貿易使用，這裡也成為臺灣第一條依都市計畫而建立

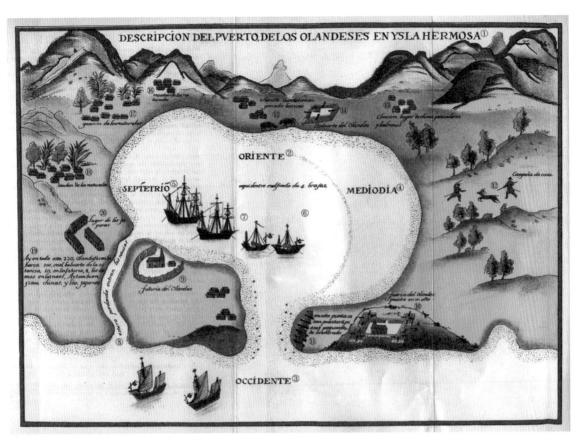

《描述艾爾摩沙島荷蘭人港口圖》，1626（圖片來源：《臺南四百年古地圖集》，南天出版社提供）

的商業大道。大街的起點就是大井頭，一路向東往今日的北極殿所在處——鷲嶺頂延伸。

　　過去先民要從西岸進入到內陸時，以臺窩灣為出入門戶，赤嵌是登陸的要埠，登陸首站便是大井頭。除了位處沿岸的地緣關係外，在俗諺中曾提及：「吃大井頭的水，不肥也美！」大井取得的水新鮮甜美，是臺江周邊最直接取得淡水的途徑，這些條件使得大井頭在清初以前成為往來安平與赤嵌兩地最主要的渡船口。

鄭氏－清領時期：十字大街上擺市集

　　1662年，明鄭政權入臺，在赤嵌地區設置承天府，並在府內規劃四坊二十四里，大井所在地被劃分至西定坊，而成為當時商業與聚落重心，原本的普羅民遮街便直接以井改名為「大井頭街」。延續這條商業大街的基礎，鄭氏逐漸在赤嵌一帶闢建新路，南北橫向的街道穿過，以普羅民遮街與禾寮港街交會而成的十字大街，成為往後清代重要的商業匯集重心。

　　昔日街上的紅毛商人換成了挑著扁擔的漢人攤販，1683年政權再次轉變，臺灣被收入滿清的版圖之中。清領初期，大井頭仍延續著渡口的功能，成為中國來臺官員與商旅上岸所在，內海往來的船隻舳艫千里。在清領初期所繪製的〈臺灣地里圖〉中能看見，從大井頭往東前行至十

《臺灣地里圖》，1691-1704（圖片來源：美國會圖書館）

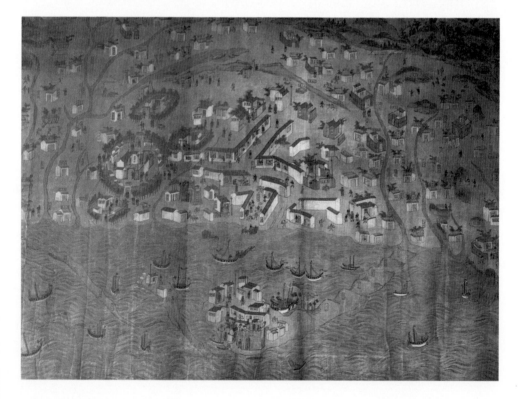

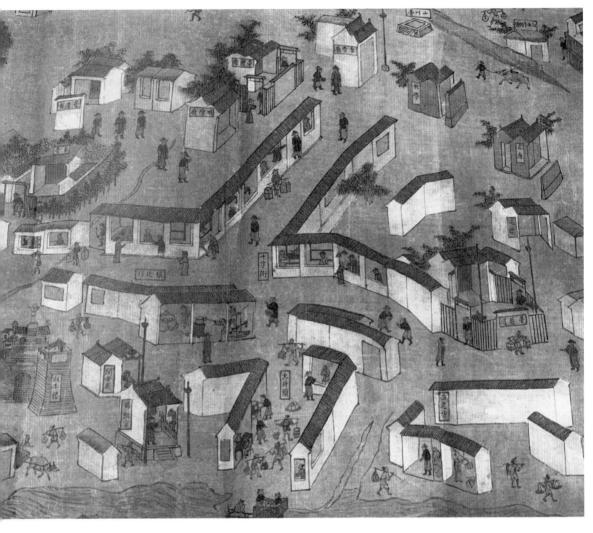

字大街，搭建起一座座綿延鄰街的店鋪，形成熱絡繁華的市街。

十字大街以東西向的大街為首，南北向則規劃為上、下兩條橫街，而現在大井頭所在的民權路與永福路交叉口，就是當時大井頭街與下橫街交會所在。商業發展持續在此蓬勃擴張，寬敞的大街中央因應需求築起雙面鄰街的架棚，將路一分為二，提供給更多攤販使用。大街中不同行業的商家群聚、百貨匯集，官方依類別進行分段命名：竹仔街、帽仔街、鞋街與草花街等特定的商業街道陸續出現。

上：《城池
圖》，1752
（乾隆17年）
下：《城池
圖》，1807
（嘉慶12年）
（圖片來源：王必
昌，《續修臺灣縣
志》，台南市文化
協會提供）

由乾隆與嘉慶年間縣志中的〈城池圖〉來看，便會發現十字大街向來是臺南城內的重心，在其中可看見縣府基於防衛築起了城牆，從原先的木柵、刺竹後來升級成土石城垣，這界定了城內與城外的界線分別，以「府城」為名的完整城鎮樣貌就此成形。

　　將視角往大井西邊望去，當時白浪滔滔的臺江內海逐漸淤積成陸，原本位於大井頭的渡口也往外遷移，來到沿海新生的五條港地帶——南河港安瀾橋周邊。這個渡口不僅成為官員往來與載客之用，也是當地郊商與十字街上的商家進出口商品之地，從而造就了大井西側至南河港一帶的商業繁榮盛況。

　　夜晚時分，泊船停岸，由港口沿著支流與南河街往大井頭走去，來到素有「府城八景」之一的井亭夜市。此時整條大街燈火通明、人山人海，人們逛市集、吃小吃，不禁令人想起乾隆詩人章甫的詩：「井亭夜景鬧如何，交易然燈幾度過；不是日中違古制，海關蜃市晚來多。」月色溫柔，大井的水面在夜市燈火照耀下波光粼粼。

日治時期：本町與大宮町的交叉口

　　曾經是汪洋大海的臺江內海，在河川輸沙與海浪漂沙的兩方作用下，安平與府城之間逐漸相連成陸，海埔新生地上逐漸匯集散村，過往能登上赤崁樓觀看內海夕照的光景已不復見，大井離外海也越來越遠。

　　時間之井通往日治時期，政權更迭下，大井頭的水依然充沛、不分民族、供養眾人，旁觀著這座城市正經歷的不同近代化工程——拓寬道路、架起鐵路、拆除城垣、置放圓環等一連串市區改正計畫，臺南的商業中心也因為開闢運河，而逐漸向後來的末廣町、今天的中正路擴張。

　　1919年，臺灣實施町名改正，大井頭街有了新的名字——「本町四丁目」，旁邊的下橫街則改名為「大宮町一丁目」。延續十字街商業繁盛的遺風，本町與大宮町仍是許多富商巨賈聚集的所在，也因為過去周邊的鞋街、帽仔街、做針街，後來本町逐漸發展成布商及吳服商群聚的布街。

過去許多胼手胝足的年輕人都來此找求頭路，在這裡的店家從學徒基層做起，慢慢累積經驗和財富，等待出人頭地的一天。在此發跡的創業家，包括以紡織業起家的「臺南幫」侯雨利及其弟子吳修齊，最早他們開設的事業就是由此為起點。另外，來自日本山口縣的林百貨創始者林方一，在當年離鄉背井來臺，到本町四丁目的日吉屋吳服店，從帳場的基層工作做起，等時機成熟後就獨立創業，在大宮町一丁目上開設林方一商店，而後有末廣町上的林百貨。

《臺南城圖》（1896），黃色區域為大井頭所在位置。

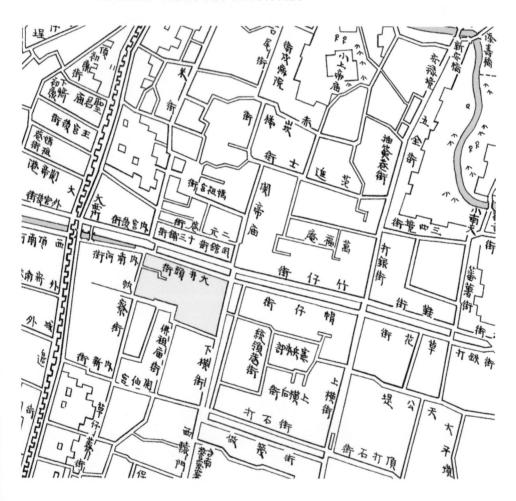

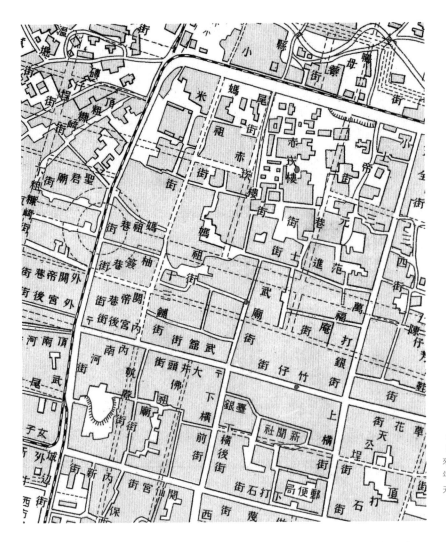

《臺南城圖》
（1915）（圖片
來源：《臺南四百
年古地圖集》，南
天出版社提供）

　　沿著林先生的事業路徑，再次回到大井頭所在的本町與大宮町交叉
口，翻開日治時期間不同年代的臺南老地圖，能發現井口處的街角從一
開始作為郵便所使用，1931年後的臺南市街圖中則改為本町派出所。地
圖上過去的城牆處架上了鐵道，當時大宮町一丁目上設立了臺灣銀行臺
南支店，作為市區內的金融中心所在，此區域在戰前的商業地位仍有無
可取代之地位。

　　以1932年的〈臺南市職業別明細圖〉對照，可見其中本町與大宮
町街上並不只有布行與服飾店，還有相當多的商店林立，人們可以在
路上逛街買貨或瀏覽商品。全美戲院現在的位置在當時可能是一間「制

文堂」，推測類似今天的印舖，人們可到此訂做手工篆刻印鑑，對面的「林惟興硝子店」，則是專門製造玻璃鏡板加工，作為營業廣告使用。一樣是廣告製造，現在全美戲院的對面轉而作為手繪電影看板儲藏室，以及顏振發師傅的工作室。

從航海時代到日治時期，從蠻煙瘴雨到商業重鎮，從傳統以物易物到現代資本主義出現，臺江內海轉而成為下水管線，不論時代如何變

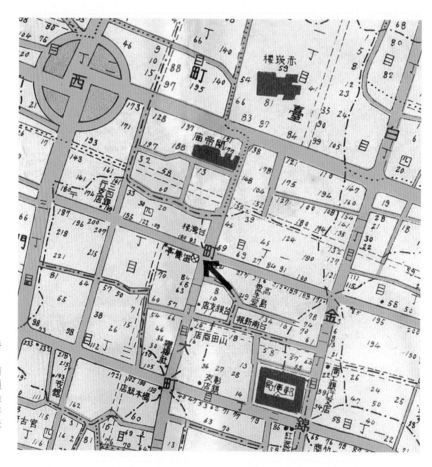

《最新入地番臺南市街圖》（1931），箭頭處為大井頭所在。（圖片來源：《臺南四百年古地圖集》，南天出版社提供）

遷、物換星移，大井頭依然安靜地在原地佇立，井中之水如大地之母給予的奶水，滋養萬戶百家，為臺南府城帶來繁榮富庶，她的故事還未結束，將隨著「全美戲院」的興建，延續下去……。

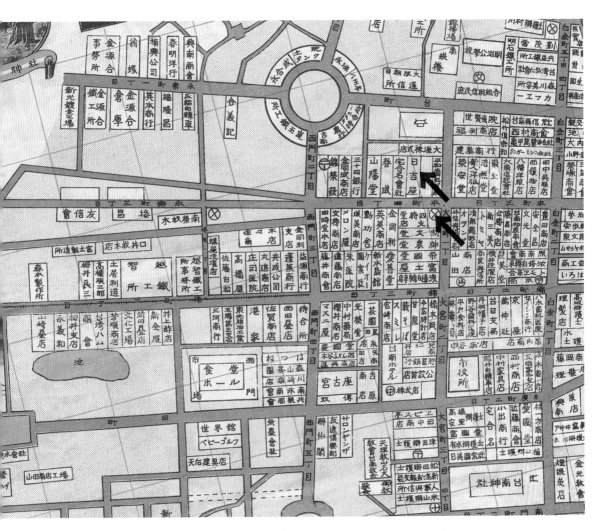

《台南市職業別明細圖》（1932），上箭頭為林方一來臺時第一個工作的地點──日吉屋吳服店；下箭頭為大井頭所在位置。（圖片來源：《臺南四百年古地圖集》，南天出版社提供）

一戲院

（電話 九三九）

透風完備招待週到

新幣二萬元　彩票獎品總金器

特等　純日本製品腳踏車一
　　　或是金環一對（一兩重）

一等　洋式椅桌一組或是
　　　金鍊一條（五錢重）

貳等　花　布一匹

參等　新臺灣肥皂五〇連庄一箱

四等　犬人用球衣　一領

五等　大窗球衣　一領

六等　紀念包服巾　一條

七等　白毛巾　二條

八等　毛巾　一條

●等外皆有紀念品（彩票二張交換

第一幕
慶開幕！全成第一戲院的誕生

地圖幻燈片來到最後一張，時間停在1945年，那個戰火煙霧所覆蓋的臺南市區，任誰都不忍卒睹。放映師傅將幻燈片投影機卸下，重新裝上膠捲放映機，另一場戲準備要開始，上演的是戰後臺灣白手起家創業人的生平傳奇，以及一間戲院從無到有的降生故事。

全成第

臺南（臺灣銀行對面）（院址）設備完全 坐位寬潤

抽籤彩票一張

開幕日起每購入場票贈送

（敞院全景）

二月十二日開幕

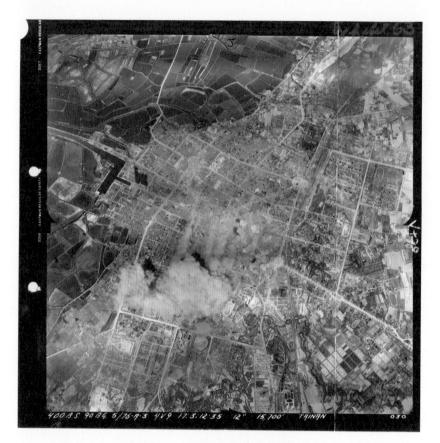

1945年3月美國第五空軍轟炸大隊任務月報附件（圖片來源：中央研究院人文社會科學研究中心GIS研究專題中心——海外歷史圖資徵集與典藏）

第一場　井中撈金——歐雲明的發跡

　　井的臍帶連繫著整座城市的脈動。第二次世界大戰進入尾聲時，美軍為摧毀日本在臺的軍防，在1945年2月對臺南進行一連串前所未有的轟炸行動，3月1日更採取無差別投彈攻勢，市區內的醫院、學校、政府機關、民宅都無一倖免。

　　從太平天下到連天烽火，府城的無辜百姓遭受牽連，死傷慘重，市區的人們為求活命開始往鄉下「走空襲」。看著戰火的慘無人寰，母親大井頭不斷哭泣，只能祈求蒼天保佑，直至8月15日昭和天皇的「玉音」在全島放送，戰爭才終於結束，只是井口的淚水已經流乾。

　　戰火吹熄，當受傷的土地以為回到「祖國」的懷抱，其實島嶼又只是掉入另一個統治政權的手裡。秩序重新來過、經濟重新洗牌，倖存下的母親大井，她的命運與島上子民一樣，經歷了不同政權更迭移轉，受

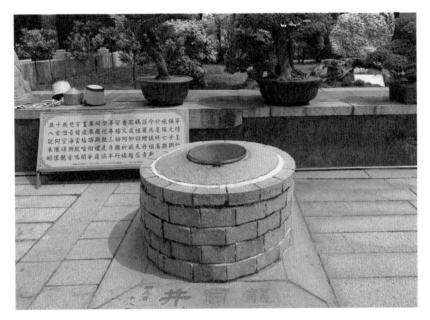

人處置的方式也隨主政者而有所不同，在後面幾年被分割、噤口，但她沒有任何怨言，只是安靜地站在原地，用心守護這個自己一直看著它成長的城市。

再打開地圖，以大井頭作為起點，往祀典武廟的方向走到底，通過廟口左側的算命巷，來到祭祀臺南另一位母親——媽祖的大天后宮。這座廟宇最早可追溯到明鄭時期，原址為鄭經禮遇寧靖王朱術桂來臺特別蓋建的寧靖王府邸。

後來清廷入臺，靖海侯施琅將此改建為官祀媽祖廟，封媽祖為天后，在清初臺江尚未淤積前，大天后宮廟前仍有河道且有媽祖港設置於此，這條水線與大井頭前的支流都延伸至府城城內，兩條水道相互輝映。

龍目井撈金

大井頭提供府城人民公共用水，也帶給赤嵌地區幾百年滾滾財富，萬戶百家在此同井共飲，發達後到各地開枝散葉。大天后宮的觀音殿後

方也有一口「龍目井」，目前仍活水充滿。再次穿越清澈透亮的水面，可發現一個因井致富的故事。

　　時序來到1920年代，住在周邊一帶來自歐家的小兄弟們，愉快地走到這座歷史悠久的媽祖廟。大夥兒調皮地在廟埕上玩耍嬉戲，當玩到躲貓貓時，其中一個男孩往殿後跑去，躲藏在此。當他看見後院有座深井時，好奇心地拿起腳邊的石子，往井口一投，傳來的聲音竟不是尋常的水波聲。

　　深夜來臨，小男孩帶著疑惑，輾轉難眠。在皎潔的月光下，他決定一人獨自離家，重新回到廟後的井口。歐家男孩將水桶伸向井底，想用力拉起，水桶卻越來越沉，他使盡全身力氣往上一拉，桶內居然裝滿了金光閃耀的黃金堆！男孩頓時受到震懾，難以置信地攤在地上。

　　這個來自歐家的「井中撈金」傳說已不可考。以這個故事作為引子，我們將視角轉向這個充滿好奇心與執行力的撈金男孩身上，他就是全美戲院前身「全成第一戲院」的建立者歐雲明。

歐雲明小傳

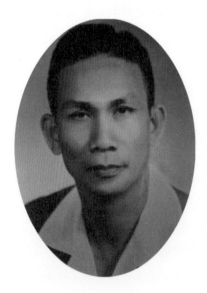

　　歐氏生於1912年，父為歐媽德、母為謝菊氏，先祖從福建漳州來到臺南安平，後來遷居至西區中正路。他發跡的過程與許多臺灣白手起家的富商頗為類似。在傳統的農業社會裡，年輕聰穎的他致力研發事務。除了發明以省錢省力汲取地下水的長柄手搖泵浦，還改良了軍隊偽裝覆網的快速生產方法，因此獲得當時臺灣總督的賞識，特准他擁有青銅與皮革兩項專賣權。

　　此外，他也專門買賣牛皁等農業器

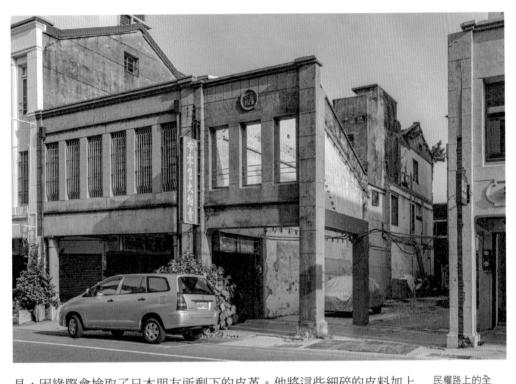

具，因緣際會撿取了日本朋友所剩下的皮革。他將這些細碎的皮料加上
鐵扣串起變成了一條條皮帶，以低成本製作、高單價賣出，賺取到人生
第一桶金。1928年他從臺南中學一畢業，隨即就開設全成廠（全成皮商
和造皮廠），甫成年的他已經是工廠的大老闆。

　　後來，很有生意頭腦的歐雲明開始轉投資，從事日本舶來品的進口
生意。他將日本最流行的東西即時空運回台，與內地零時差，不計成本
地搶得先機。這種快狠準的投資野心，讓他在戰前與戰後這段期間，嗅
到了「電影」將成為大眾不可或缺的娛樂，因此將目光轉向現代戲院的
投資。1946年10月10日，他在中正路上開始經營「全成戲院」，就此展
開他成為臺南影劇大亨的歷史。

　　慷慨熱心的他不僅自費為臺南市區鋪橋蓋路，進行都市整建，後來
也實際參與許多地方團體的組織業務。自營戲院的他曾數度擔任臺南市
影劇公會理事長，也因關心漁民生計而擔任數屆的臺南市漁會理事長，
累積的聲望讓他逐步走入政壇。

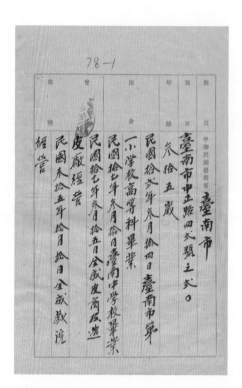

歐雲明的履歷表及臺南市全成戲院登記
表，1946年12月（圖片來源：〈各縣市公
營電影戲劇事業登記〉，《臺灣省行政長
官公署檔案》，（國史館臺灣文獻館提供）

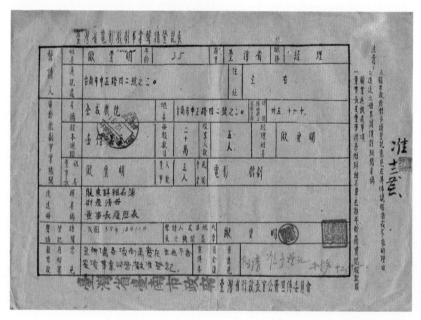

1953至1957年，歐雲明曾任連任第二、三屆的臺南市議員；1957年至1959年從地方前進中央，擔任第三屆臺灣省臨時省議會議員。後來臺灣省議會成立後，於1959年至1960年轉任第一屆省議員；1963年至1968年再度回鍋，任第三屆臺灣省議會省議員。

　　在事業上為人海派，歐雲明在私領域也相當樂善好施，1951年成立「慈善社」，提供臺南市民免費的醫療服務，並提供弱勢族群糧食救濟。經營的戲院也以低廉的價格加惠給學生族群，定期舉辦免費的放映場次，慰勞軍警人員，也曾捐獻多次票房收入給不同的民間團體、學校機關，作為慈善基金。

　　現任全美戲院吳俊漢老闆回憶起兒時記憶，歐雲明是個走路有風又很蝦趴的舅舅，當時他出門開凱迪拉克的轎車，據說是美軍軍官協防臺灣，在撤退臺灣時轉賣給他。他也不時塞零用錢給姪子姪女，戲院的電影招待券更是廣發給身旁的親朋好友，如果沒攜帶票券在身，便會順手將日曆、便條紙撕下，在上頭寫著：「准兩名進場」，並簽署下自己的大名，一張廢紙轉身一變成了現成的招待券。

　　歐家人才輩出，歐雲明上頭有經營銅器鑄造廠的大哥歐土城、在現今東寧路與林森路一帶經營賣花事業的二哥歐雲林、曾連任第四屆到第七屆臺南市議員的三哥歐雲清。在歐雲明後頭則有曾任中華醫事技術專科學校，也是後來改制為中華醫事科技大學的首任校長——最小的弟弟歐雲炎醫生，以及最後面的兩個小妹，分別為歐油柑與歐仙桃兩姐妹，她們兩人也將跟著戲院的興建與經營，隨之登場。

第二場　遊園戲夢——日治時期臺南戲院

　　將時空跳回到世紀來臨前夕，位在臺北北門街上的「十字館」，放映起愛迪生發明的「活動電氣寫真」，當中內容關於美西戰爭；跨越1900年，地點同樣在臺北城內，在清末興建的登瀛書院所改建為招待

《職工喧嘩》，1895（圖片來源：維基百科）

《水澆園丁》海報（圖片來源：維基百科）

所使用的「淡水館」內，正舉辦著一場劃時代的放映會！

日本商人大島豬市邀請法國「自動幻畫協會」電影技師松浦章三，攜來了一臺由盧米埃兄弟發明的「電影機」，在淡水館會場內放映了《火車到站》、《帽子戲法》、《職工喧嘩》等多部影像，隨後也來到「十字館」進行為期一週的定點放映。

進站的火車駛破島上人們的眼目，見影不見人的映畫演出成為一種新奇的視覺體驗，逐漸在島上開始蔓延沸騰，往後「電影」逐漸與大眾習以為常的戲劇表演並駕齊驅，成為臺灣人民不可或缺的娛樂媒介。過去表演的戲台也從戶外野台或私人宅第搬進了現代化的戲院空間裡，戲劇從過去作為祭祀酬神的傳統活動，轉為在新時間制度下市民工作之餘的休閒娛樂。

日本統治臺灣後，將行政首都置於臺北，臺北自然成為臺灣近代戲劇與電影娛樂發展的重鎮，不過臺南府城根基於過去的歷史發展，現代戲院的出現時間與數量仍緊跟在臺北之後。翻開臺南日治時期戲院的分

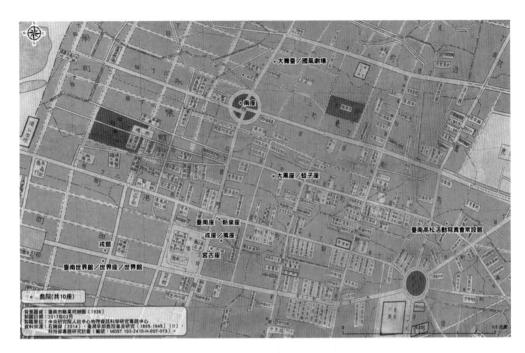

布圖，我們可以遙想著當時這一個個現代梨園的誕生，與這座城市發展緊緊相連，拿起地圖回到當時加速現代化的時空，來一場遊園戲夢！

日治時期臺南市戲院分布圖（臺灣老戲院文史地圖（1895-1945）網站，中央研究院人文社會科學研究中心GIS研究專題中心提供）

日治初期

　　日治初期當局對臺南市提出「毀城夷郭」計畫，拆除舊城牆、闢建新大路，在1907年城牆消失以前，城內已出現兩間提供日式演藝節目的小型戲院，分別為「臺南座」（約1903-1915）與由傳統寄席改建成的「大黑座／蛭子座」（約1905-?）。

　　隨著西門城垣拆除，原本狹小的街道拓寬成為寬敞的西門町通。官方為了連接臺南驛（今臺南火車站）到安平的交通，在上頭架設輕軌，也在鄰近的五條港一帶規劃了分別給本島臺人與內地日人的「遊廓」性專區，這個溫柔鄉曾經繁華一時。

1910年代

在1910年前後，這個週邊出現了兩間彼此相鄰的戲院，分別為臺灣電影推手之稱的高松豐次郎所興建的「南座」（約1908-1928），以及全臺首座由臺人集資興建與經營的「大舞臺」（1911-1945），這兩間戲院位置多為本島人聚集所在，可想而知主要觀眾也以臺人為主。

沿著西門町通往下，回到「臺南座」附近，1910年代在此處新成立了兩間同質性相當高的戲院：「戎座」（1912-1934）與「新泉座」（約1915-1924），位置都在錦町範圍內，且皆由日人興建而成，後來也都成為專映電影的常設館，因此彼此競爭相當激烈，甚至發生過兩戲院辯士互相鬥毆的社會事件。

這樣的競爭關係也曾發生在較早設立的「南座」與「大舞臺」。「大舞台」創建初期，多方臺人股東就因意見不合，幾位發起人選擇倒戈，入股高松氏所經營的「南座」，開始一連串鬥爭攻勢。戲園間的競逐戲碼在後續的歷史中，不斷地在這座城市裡重複搬演著。

日治時期臺南末廣町，圖左是林百貨，圖右是日本勸業銀行臺南支店（圖片來源：維基百科）

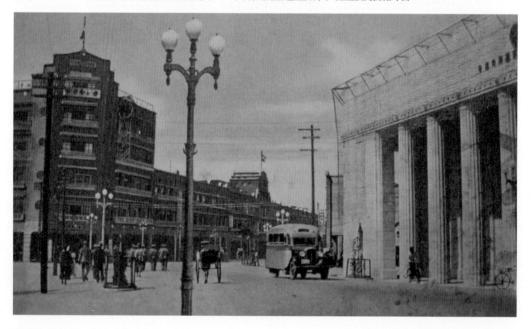

1920年代

　　1922年連接安平港與臺南市區的新運河工程開工，於四年後正式開通，官方也著手執行「末廣町道路計畫」，打造這條從今民生綠園圓環所在的大正公園開始，延伸到運河盲端的全新商業大街，這也是後來有「臺南銀座」之稱的繁榮精華地帶。沿線上新興店鋪林立，最醒目的莫過於1932年開幕、由林芳一先生所開設的摩登五棧樓——林百貨。

　　風水輪流轉，時序來到1920年代末，末廣町通與西門町通交匯而成的新十字街，取代了過往以大井頭為中心的十字大街，以及西門城外的五條港區。官方也將新規劃的「遊廓」遷至運河旁的新町，整個商業重心的遷移，也使得過往從西門町往運河一帶的魚塭地成為都市擴張的最佳腹地。

1942年林百貨廣告（《臺灣鐵道旅行案內》，圖片來源：維基百科）

1930年代

　　以林百貨為首帶起的末廣町商業建築興建風潮，也與這個階段在臺南市內所設立的戲院一起連動，在新十字街上就出現了三間具有都市意象功能的地標型新戲院——宮古座、世界館與戎館。

　　首先是最初以市營劇場作為規劃設立的「宮古座」（1928-

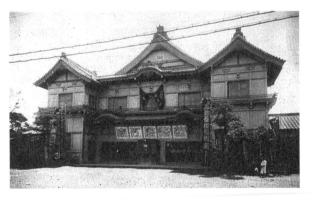

宮古座（圖片來源：維基百科）

真善美戲院
（攝影：陳伯義）

1977），位置在西門町通的西市場對面，外觀造型仿自東京歌舞伎座，除了作為商業戲劇演出與電影放映，也提供國家節慶與地方團體活動場地使用。戰後由國民黨黨營的中影公司接收，改為延平戲院繼續經營，原址為臺南目前唯一藝術院線——真善美戲院。

　　從末廣町通往運河一帶的田町走，接續開設了「世界館」（1930-1968）及對面的「戎館」（1934-1961），兩間戲院都以兩層樓的現代建築外觀、內部採鏡框式舞台格局興建而成，也都以臺人為主要客群。

　　「世界館」標榜著現代化觀賞經驗，創建時座位區就以椅子座席進行設計，並在內部裝設冷氣空調，除了放映電影也舉行許多音樂表演活動，1941年知名歌手兼影星李香蘭來臺巡迴演唱，這裡也為其中一站；「戎館」為過去位於錦町的「戎座」搬遷至此，主要放映華片，內部規劃了戲劇演出與電影放映都能適用的舞台。

「文化の極致臺南銀座街」中的三間戲院（1936年11月）右上角左至右為：世界館、戎館、宮古座（圖片來源：《臺灣公論》，國立臺灣圖書館提供）

第三場　連開三棟——全成戲院連鎖店

到田町看來自世界各地的電影，成為1930年代之後許多臺南文化人的集體記憶，住在「草地」佳里的文青醫生吳新榮，在週末時就會坐著巴士南下，來到他的心靈故鄉府城透透氣。看電影不僅是休閒娛樂，也是滿足對於文化知識需求的最佳途徑，在他的《琑琅山房隨筆》中就曾提及：

> 都會人週末好下鄉莊，我們草地人卻好到城市，所以我差不多一個月中兩三次到臺南市，名義上是做個週末旅行，事實做個イキヌキ（可譯為「透息」。按：原文）。我イキヌキ的方法有五項：第一項為「逛街」，第二項為看「電影」，第三項為吃「點心」，第四項為找「朋友」，第五項為叫「按摩」。這五項節目如果缺少一項而回家，就感覺像不到過臺南市，或感覺丟掉什麼東西在臺南。

吳新榮來到市區的觀影足跡，主要在宮古座與世界館，看完電影後就走到附近的西市場及沙卡里巴（盛り場）吃飯、逛街。沙卡里巴的出現也是當時田町逐漸興盛的最佳證明，原意為「人潮聚集與熱鬧所在」，香腸熟肉、米糕等許多知名小吃攤販都源於此，吳新榮最鍾愛的美食就是這裡的鱔魚米粉。

戰後中正路上的「全成戲院」

從日治時期的戲院遊覽一遍後，再回到戰後初期，電影逐漸成為新興的大眾娛樂，開設戲院絕對是一門好生意，也像是在做文化事業的投資，使得當時許多商人都會藉由經營戲院來增加自己的名望。因此能想像歐雲明不僅看好田町後續的商圈發展，也看好電影映演事業的未來，因此選定在逐漸興起的田町進場投資戲院。當時西門路到運河之間這一

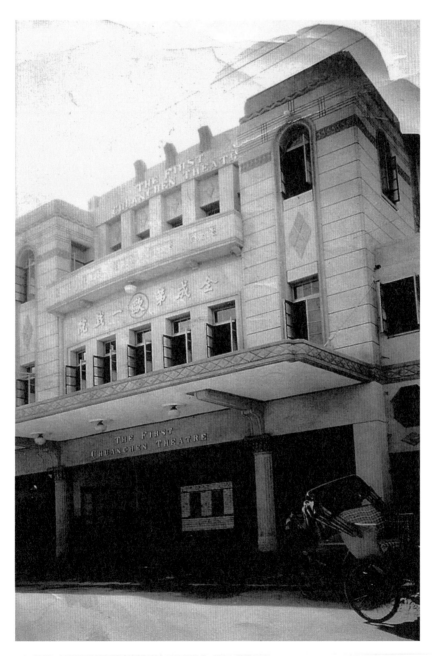

1950年代，歐雲明的兒子歐文華在國小時拍攝的全成第一戲院照片。

塊海埔新生地其實早已攤位雜立，歐雲明認為這樣影響市容，也有衛生安全疑慮，因此親身跳下來進行攤位整合與街區的規劃。

　　戰後政權移轉，國民政府在島上重整經濟秩序，當局最高行政機關「臺灣省行政長官公署」的「宣傳委員會」於1946年2月19日公布「臺灣省電影戲劇業管理辦法」，規定已開業戲院之由國人經營者應向各縣市政府辦理登記，並開放電影戲劇事業聲請設立，能發現這一年新興戲院在各地大量誕生。從《臺灣省行政長官公署檔案》可知，當時三十五歲的歐雲明以一百萬元資金在臺南市中正路四十二號之二創建了「全成戲院」。

　　「全成戲院」位在沙卡里巴與世界戲院之間，採鋼筋煉瓦結構興建、佔地515坪，共有1,350個座位，如果與宮古座的1,000至1,500個座位、世界館600至700個座位比較，規模也相當可觀。

　　戲院由歐家五位兄弟分別以一股二十萬元、共五股集資而成，為什麼以「全成」為名？據耆老表示是因為過去臺南知名的侯全成醫生對歐家有恩，因此歐雲明的父親——歐媽德特別叮囑兄弟五人未來只要事業有成，所開立的公司都要取名為「全成」，以表示感謝之情。除了「全成戲院」，還包括大哥歐土城所經營的「全成銅器鑄造廠」都以此取名。

　　侯全成生於1902年，年少時曾到中國東北行醫，二十九歲時回到臺灣。當時仍是日本統治期間，他除了在臺南開設全成醫院懸壺濟世，也與友人集資在東京開設「味仙餐廳」。戰後，國民政府遷臺，侯全成積極參與臺南市的公共事務，與地方仕紳組織軍民合作社，擔任理事長一職，1946年臺灣各縣市成立參議會，侯全成被選為參議員；在隔年二二八事件發生，侯氏擔任起臺南警民協會理事長，輔助市內的秩序；1950年臺南市議會成立，他當選為第一屆市議員，後來被嚴家淦延攬擔任臺灣省政府擔任省府委員，直到晚年。

全成體系的建立

　　「全成戲院」不僅是歐家重要的家族事業，歐雲明更有意將此發展成為一個事業體系：1946年開幕的「全成戲院」在後來改為雙線經營，分為電影部與戲劇部，後又將「全成戲院」改分為「大全成戲院」、「小全成戲院」，兼營「全成旅社」，所在地為今天的「今日戲院」，然後到1950年開設永福路上的「全成第一戲院」，即今天的「全美戲院」。

　　歐雲明當時事業的大本營都投注於新興開發的中正路上，並將自己的辦公室設立在全成戲院裡，辦公室上方還有個特殊的隔間小房，裡頭設計成榻榻米臥室並兼有包廂功能；從後台的透明玻璃可以直接望見戲院裡銀幕放映的電影，只是聲音有所阻隔，成為親朋好友來訪時最佳的觀賞點。

　　這樣以體系經營的模式與日治時期臺灣映畫界霸主──「世界館」體系類似，當時全臺以「世界館」命名的就有九間戲院，其中七間為古

1930年的大宮町通（上色版）。圖中圓頂衛塔建築為臺灣銀行臺南支店，圖右下上川商店前方為全美戲院。（王子碩提供）

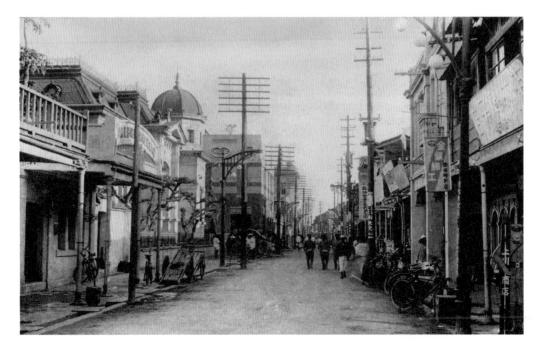

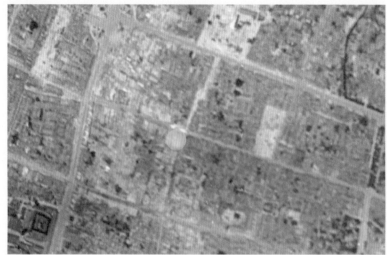

《臺南市航照
影像》（1945-
1948），黃色
圓點為全美戲
院現址。（中
央研究院人文
社會科學研究
中心GIS 研究專
題中心提供）

矢家族所有，分別為臺北的五間分館：第二至四世界館、新世界館、大世界館，以及基隆世界館、臺南世界館。經營者包括了古矢正三郎、古矢せん、古矢庄治郎與古矢純一四人，不僅是家族企業，也有連鎖經營的概念，其中位在臺南田町的世界館由古矢純一所經營，他是古矢正三郎與古矢せん所生的長男。

在大井頭旁開戲院

重新將視角拉回到故事的起點——大井頭。戰前這裡是熱鬧的本町四丁目與大宮町一丁目交叉口，雖然鋒頭已被末廣町搶走，但仍保有舊貴族的風采；加上臺灣銀行臺南支店位在此處，高聳衛塔屋頂的歐式建築是大宮町通上顯眼的地標。從1930年代的老照片可以遙想當時整條人行街道上，店鋪街屋圍繞在臺灣銀行周邊，曾經形成商圈。

如果從戰時1945年至戰後1948年間的航照影像進行對照，就會發現全美戲院所在位置一直都呈現大面積的空地，這樣完整方正的土地格局確實是合適成立戲院的條件。在日治時期，歐家於本町一帶起家發跡，更別忘了十字大街昔日的風華，日治初期這裡也曾經有過一間戲院——「大黑座／蛭子座」，與大井頭相隔不遠，這些地緣關係成了歐雲明選定於此開設另一間大戲院的最佳條件。

戰後彼時的大宮町通因為政權轉移，已更名為永福路，大井頭周邊成為戰後初期臺南的銀行聚集地，除了過去原有的臺灣銀行，還有華南銀行、第一信用、第二信用、彰化銀行等設立在這一帶。自1946年10月10日中正路上的「全成戲院」開幕，經歷了四年半的籌備後，時序來到1950年2月12日，這裡還多了個「全成第一戲院」！

翻開當日的《中華日報》廣告版，當中可以看見「全成第一戲院」顯眼的開幕廣告，上橫排寫著院址就位在臺灣銀行對面，以「設備完全、座位寬潤、透風完備、招待週到」等詞彙來形容這間新開張的戲院。最底部的下橫排則標示電影放映時間，從日間首場一點三十分到晚

間末場九點正，一日共六場放映，也能從中看見當時戲院只有一片一廳的配置。

上版面貼出戲院的外觀全景照，並宣布：「開幕日起每購入場票贈送抽籤彩票活動，總金額高達新台幣二萬元。」特等獎為——純日本製腳踏車一台或是金環一對（一兩重），獎品依序包括花布、肥皂、球衣、包服巾，以及最低八獎的毛巾！彩票兩張就能直接換香皂一個！

來到下版面，開幕日上映的第一部電影為哥倫比亞出品的彩色片《臙脂虎》（*The Loves of Carmen*, 1948），由素有「愛之女神」的妖艷女星——麗泰・海華絲（Rita Hayworth）主演，這部電影改編自名著《蕩婦卡門》（*Carmen*），當中以斗大「全篇緊張驚險艷情風流文藝打武大巨片！歷史上最淫蕩而又最可愛的女人！」廣告詞吸引客人。

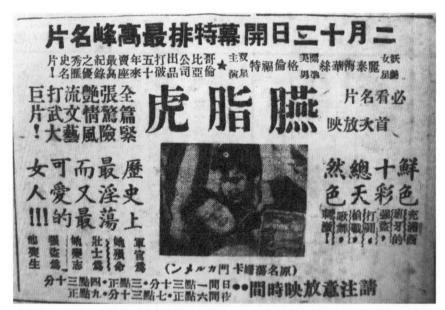

「全成第一戲院」開幕廣告（圖片來源：《中華日報》）

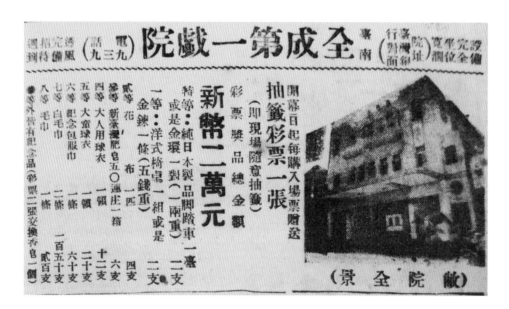

「全成第一戲院」開幕廣告（圖片來源：《中華日報》）

「全成第一戲院」重新開幕祝賀匾額（攝影：陳伯義）

「全成第一戲院」來自世界各地的中外電影廣告（圖片來源：《中華日報》）

院 戲

第二幕
從全成第一到全美戲院

進入這間皇后戲院，就像愛麗絲掉入了兔子洞一般，洞裡是一口深邃悠長的黑井，漂浮、墜落、
著地，歡迎來到這個奇幻世界！其中的人、事、時、地、物既虛構又寫實，黑暗盒子裡是一個可
以逃避現實的庇護所，裡頭有位和善可親的仙桃皇后，引領觀眾看想看的戲。不過在正片開始之
前，全體需要立正站好，接著唱一首：三民主義、吾黨所宗……

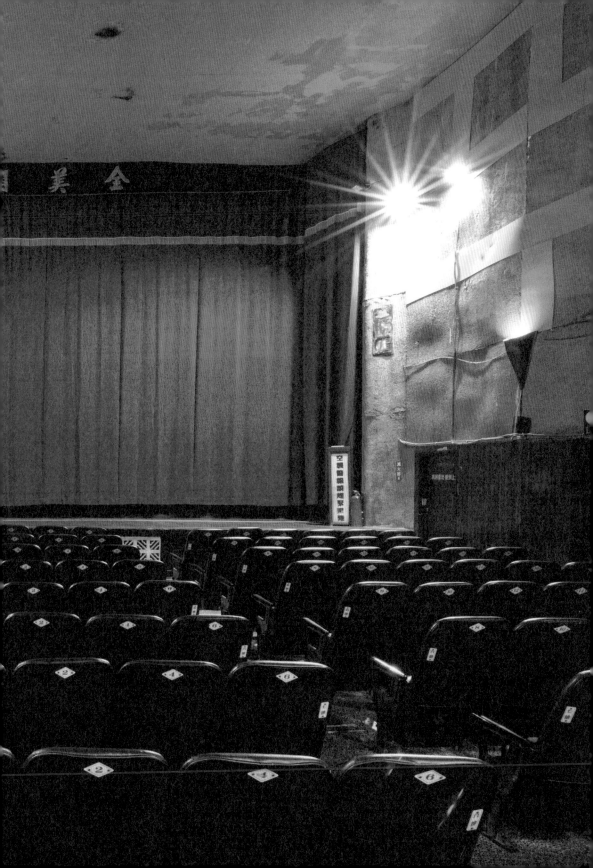

第一場：歐家與吳家結連理——新全美百貨店

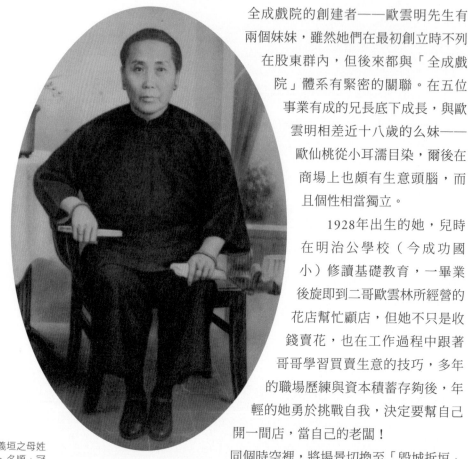

全成戲院的創建者——歐雲明先生有兩個妹妹，雖然她們在最初創立時不列在股東群內，但後來都與「全成戲院」體系有緊密的關聯。在五位事業有成的兄長底下成長，與歐雲明相差近十八歲的么妹——歐仙桃從小耳濡目染，爾後在商場上也頗有生意頭腦，而且個性相當獨立。

1928年出生的她，兒時在明治公學校（今成功國小）修讀基礎教育，一畢業後旋即到二哥歐雲林所經營的花店幫忙顧店，但她不只是收錢賣花，也在工作過程中跟著哥哥學習買賣生意的技巧，多年的職場歷練與資本積蓄存夠後，年輕的她勇於挑戰自我，決定要幫自己開一間店，當自己的老闆！

吳義垣之母姓高、名順，冠夫姓後名為吳高順。

同個時空裡，將場景切換至「毀城拆垣」計畫中倖存的小西門城，也就是今天保存在成功大學校園裡的靖波門。昭和四年，1929年出生在原小西門址一帶的吳義垣，他可能從沒想過自己未來要當戲院的老闆，名字上的「垣」字標示著他的出生地，童年的他最喜歡在小西門圓環一帶，與幾個兒時玩伴一起打野球比賽。

從小接受日本教育，吳義垣就讀末廣公學校（今進學國小），畢業後接續至臺南州市立臺南專修商業學校（今臺南高商）升學，在嚴格的

吳義垣（後排右五）擔任永福國小棒球隊家長後援會成員時，為爭取世界少棒國家代表權而密集訓練、比賽。

為獎勵與鼓勵永福國小棒球隊員之辛勞，吳義垣招待小小球員到全美戲院欣賞電影，第一排左一為老闆娘吳歐仙桃，右一為吳義垣。

教育下，從校訓中習得一生的座右銘：「勤儉！」畢業那年正好是1946年，戰後國民政府在臺招募許多公務人員，幫忙處理土地整理業務，他也順利考取上進入公職體系。先在嘉義擔任土地整理士，辦理土地登記工作，之後分發回到臺南歸仁地政事務所，執行過三七五減租、耕者有其田等土地政策。

回到1950年代初期，二十多歲的歐仙桃選定在哥哥所開設的全成戲院旁（現今店址為中正路261號），開設了一家名為「新全美」的百貨店。五、六坪大的店面空間，商品五花八門，內容就如同店名：又「新」穎、又齊「全」、又「美」好。主要販賣服飾與配件，也有化妝品與國外舶來品等高單價商品，小小的店舖已然是一間微型的百貨公司。

吳義垣與歐仙桃結連理

一位是個性純樸的地政公務人員，另一位是事業心強的百貨店女老闆，兩條為事業各打拚的平行線，共同生活在臺南府城的天空之下。直到1952年，吳義垣的親家母正好為歐仙桃的忘年之交，她認為這對少男少女條件上相當匹配，決定要為他們做媒牽線。

不過當時吳義垣卻認為自己身分高攀不上歐家，即使與歐仙桃小姐見面後雙方都相當有意思，但他仍不敢輕易行動，甚至還差點與嬸嬸介紹的另一位女生論及婚嫁，惹得歐小姐相當難過。後來對方家長不同意，這椿婚事才告吹。好事多磨，一年多後在眾人勸說之下，吳義垣先生才終於與歐仙桃小姐結為連理。

雖然歐家富有，但當時社會重男輕女，並沒有為這位小妹準備嫁妝，嫁出去的女兒就像潑出去的水，一切都得靠她自己。這對小夫妻結婚後延續著各自的工作，不同的是吳義垣一下班，就會來到新全美百貨店陪著老婆一起顧店，互相扶持，一同打拚。成家立業後幾年，兒女陸續降臨來到吳家，共迎來三男兩女，相當美滿。

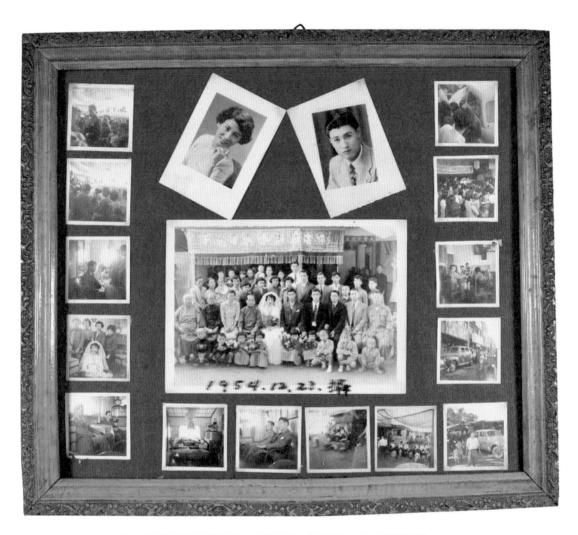

1954年12月23日吳義垣與歐仙桃結婚日，迎娶過程中意外拍下中正路全成戲院的身影。（攝影：陳伯義）

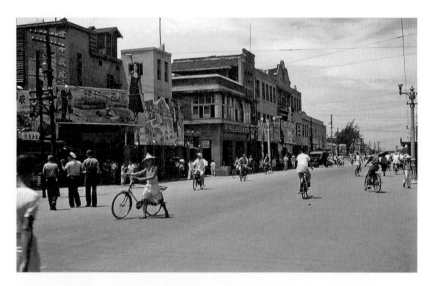

1954年來臺美國海軍拍下的中正路一帶街景（圖片來源：David Putnam）

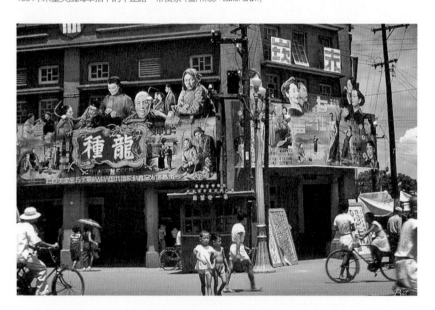

1954年來臺美國海軍拍下世界戲院對面的赤崁戲院（圖片來源：David Putnam）

飲水要多開幾口井

　　家中人丁興旺，夫妻倆也得想辦法開源節流，不同於吳義垣的「勤儉」精神，歐仙桃則奉行「飲水要多開幾口井」的理財哲學。以新全美百貨店與固定的公務人員薪水為基礎，新全美百貨開始多經營一項新娘禮服出租事業，夫妻倆直接到高雄崛江的源頭廠商購買禮服，拿回到臺南的百貨店面，只要能出租三次出去即能回本，當禮服過時了再以便宜的價錢轉賣至臺南縣的鄉鎮，還能再多賺一筆。

　　類似向批發商進貨，向下賣給散客「大賣小賣」的商業邏輯，也應用在他們所經營的零食買賣生意上。吳家夫妻倆也向兄長歐雲明承租全成戲院裡的販賣部，大量買進批發商的瓜子、蜜餞、餅乾等，然後分裝成一個個零售小包裝，提供給來看戲的觀眾解饞，積少成多居然也為他們帶來可觀的收入，這個將大量零嘴分裝的過程，也成為吳家小兄弟──吳俊漢與吳俊誠兒時最深刻的戲院回憶。

新全美百貨店新娘禮服出租皮箱（攝影：陳伯義）

歐雲明晚年時與妹妹歐仙桃、妹婿吳義垣同桌喜宴的畫面

吳家第二代兄妹兒時照片

第二場：來去「電影里」——臺南商業戲院的戰國時代

> 走到「大井頭」附近的「皇后電影院」時，忽然那電影院的巨幅廣告吸引了他的注意。那天晚上上演的是英國片子，片名叫做「紅鞋子」，似乎是英國的一位紅芭蕾舞星現身說法演出的。
>
> ——葉石濤，〈紅鞋子〉

1951年9月的一個夜晚，臺南文學作家葉石濤化名為小說《紅鞋子》主角簡阿淘，來到自家附近的全成第一戲院觀賞晚場的《紅菱艷》（*The Red Shoes*, 1948）。這部改編自安徒生童話的經典歌舞片，描述芭蕾女孩在愛情與藝術的抉擇中掙扎。阿淘在薄暗的電影院裡流下眼淚，不僅為戲中的女主角哭，也為「光復」以來這幾年坎坷的日子悲從中來。

當晚，葉老就與書中阿淘的後續命運一樣，在觀賞完電影後，滿足地從全成第一戲院沿著永福路，走回位在蝸牛巷裡的老家，然而到家後卻莫名被捕，接下來要面臨的是一連串的審問與苦牢，那場電影宛如黑暗惡魘前夕的最後一束曙光，散場之後白色恐怖的陰霾，隨後降臨在他的身上。

戰後初期，「光復」的歡欣喜悅未延續太久，民生經濟艱困、一切百廢待興，加上二二八事件爆發，政治氛圍轉趨森嚴，但這時戲院裡的電影仍照放、戲劇仍舊演，一個大眾劇場的黃金時代隨即展開。戲劇是庶民重要的消遣娛樂，對於被噤聲的知識份子，就像是通往開放世界的一扇門，可以忘卻自己、逃避現實的庇護所。

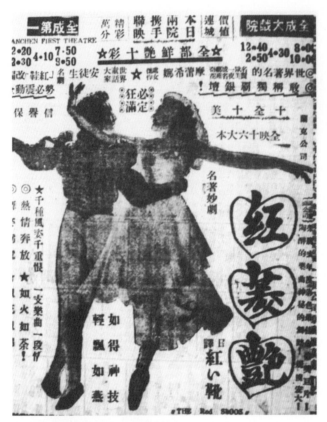

刊登在《中華日報》於全成與全成第一兩間戲院聯映《紅菱艷》的廣告，標示全片共有十六大本。（圖片來源：《中華日報》）

戰後初期臺南的九間戲院

　　延續著日治時期劇場的榮光，許多像歐雲明這樣在戰前就擁有豐厚資本的商人，到了戰後選擇加入經營戲院的行列。翻開1947年元旦《中華日報》裡全版「慶祝中華民國制憲成功」廣告頁，在一角刊登了臺南市電影戲劇商業同業公會祝賀廣告，共有1947年臺南市九間戲院名列其中——延平戲院、世界戲院、赤崁戲院、南半球戲院、臺南戲院、慈善社戲院、全成戲院、光華戲院、大舞台戲院。

　　其中四間始於日治時期，後因應當局「剷除日本色彩」指示而改名，此時的末廣町改為中正路，在上頭的戎館更名為赤崁戲院、世界館

更名為世界戲院；西門町則直接改為西門路，在上頭的宮古座更名為延平戲院，大舞台戲院則因未涉及日本名而保留原名使用。此外，世界戲院與延平戲院在光復後由臺灣省行政長官公署接收，後移交予中國國民黨臺灣省執行委員會的財務委員會統籌管理，納為黨產。

　　1946年為戰後臺灣首波商業戲院爆發性出現的一年，臺南市區內除了全成戲院外，同時期還出現了四間新戲院——竹子戲院、慈善社戲院、臺南戲院與南半球戲院。

　　在東門圓環旁開設了光華戲院，後改稱為竹子戲院，離戲院群聚的中心較遠，目前改建為衣飾賣場。往運河方向的中正路持續發展，在全成戲院周邊也成立了三間戲院：友愛街、中正路間的海安路上的慈善社戲院，後改為成功戲院，早期專演布袋戲，映演末期則改以二輪戲院方式經營；1962年中在正路上合作大樓建成以前，原址為臺南戲院，專門表演戲劇；國華街二段上的南半球戲院，此戲院在隔年改名為國華戲院，由臺北華威影業社直營。

　　1950年2月12日，「全成第一戲院」在永福路上盛大開幕。四天後，在1950年2月16日，臺南市區又出現了一間新戲院，是位於友愛街上的「南台戲院」。當時南台戲院專門做表演戲劇演出，開幕大戲邀請

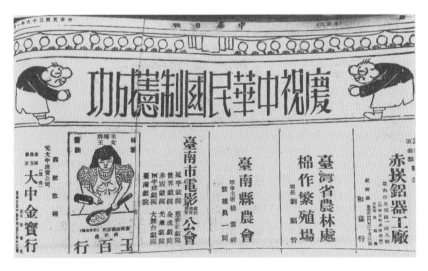

1947年1月1日，《中華日報》刊載慶祝中華民國制憲成功祝賀頁。（圖片來源：《中華日報》）

將南管融合在高甲戲的戲團——新錦珠班。直到1970年南都老闆買下原址重建，才改為電影院經營。巧合的是，這兩間同年誕生的戲院，如今未被時代所淘汰，仍屹立著。

除了這兩間風光開幕的戲院，在前一年，1949年兩間具指標意義的戲院成立，分別是同樣位在友愛街的南都戲院，一直營業至2003年。在電影《賭神2》（1994）中曾拍下電影院的身影，從片段中可以看見當時戲院周邊商圈五光十色的繁華樣貌，戲院外觀一樓為售票大廳、二樓可以看見為透亮的落地窗咖啡店，在上頭懸掛了多幅的手繪電影看板。

另一間是距離全成第一戲院幾步之遙的古都戲院。1949年開始營業，當時以露天電影院形式經營，就在祠堂前的廣場上擺上椅子、投銀幕，膠捲放映機就從祠堂的正門投射至廣場上的布幕上；隔年，1950年義興影業公司進駐古都，由一位唐先生作為代理人，提供南部戲院能夠更便利還租影片。兩年內新成立的四間戲院推起了臺南戰後商業戲院的第二波高峰，中西區戲院群聚的態勢也更加明顯。

拆除前的成功戲院

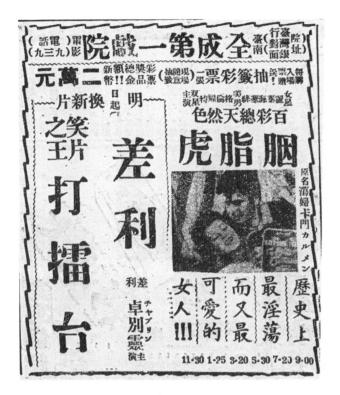

1950年2月16日《中華日報》電影廣告（圖片來源：《中華日報》）

1950年2月20日《中華日報》刊載，義興影業從香港運來多部名片進駐古都戲院消息。（圖片來源：《中華日報》）

「電影里」雛形的出現

　　攤開1959年的〈臺南市街圖〉，其中標示出的戲院位置，可見1960、70年代臺南戲院全盛時期所謂「電影里」的雛形。當時臺南市的中、西區尚未合併，戲院集中在這兩個行政區發展，北至成功路、南至友愛街，從各戲院分布可以劃出一個圓弧狀的群聚區域。

　　最北端有西門路上的大舞台戲院、忠義路上的中華戲院；中段有永福路上的全成第一戲院，以及旁邊的古都戲院；沿著西門路一直向下，南段有由宮古座改名的延平戲院，是日治時期戲院群聚的核心地帶；轉個彎，中正路與友愛街所構成的商業街區，儼然成為戰後新興戲院的一級戰區，除了赤崁、世界與全成的戲院的三角點，西側還有慈善社戲院與臺南戲院、東側則有南都戲院與國華戲院。

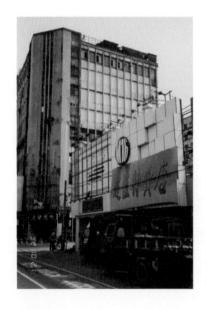

右：〈臺南市街圖〉（1959），黃框為地圖原有標示戲院、藍色箭頭分別為全成戲院與全成第一戲院位置。（圖片來源：中央研究院人文社會科學研究中心GIS研究專題中心；套色部分為筆者加繪）

左：1990年代合作大樓及周邊街景，可以感受到這一帶的沒落。

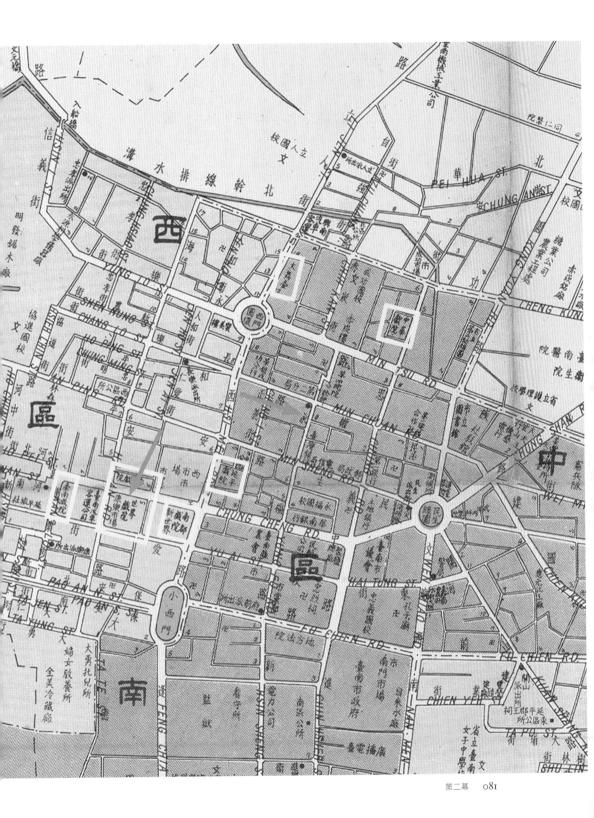

延續日治時期到戰後初期的發展榮景，在1960年代，中正路上由戲院群聚而成的「電影里」進入商業戲院的戰國時代，與臺北西門町「電影街」南北遙相輝映。指標性的事件就是1963年位在中正路與康樂街口俗稱「九層樓仔」的合作大樓開幕。這棟大樓樓址就是原本臺南戲院的所在地，後由西區土地合作社集資興建，成為當時臺南市內最高建築物。

　　「九層樓仔」大樓內一到四樓為中一百貨與小吃販賣，五樓與八樓分別為臺南大歌廳與遠東大舞廳，頂樓為天真兒童樂園；在地下一樓有王子戲院、六樓有王后戲院進駐，是一間全方位的複合式商場大樓，也能發現臺南人進入百貨大樓看電影的經驗其實相當得早。

　　彼時的中正路前後兩端，從林百貨變為臺鹽的五層樓仔、九層樓仔的合作大樓在此矗立，這兩棟百貨樓仔見證了日治末期到戰後中正路最繁華的時期。

今日·全美戲院仍保留在《中華日報》刊登放映廣告的傳統，維持了幾十年未曾間斷。（攝影：陳伯義）

臺南市區戲院競爭白熱化

臺南市區內戲院多了，各家戲院的競爭也開始白熱化，「片子要好、客人才會多。」這是映演市場不變的法則。在那個時代，電影膠捲拷貝有限，因此哪一間戲院能拿到搶手大片就代表這一檔穩賺不賠，有時甚至賺到天文數字，超乎想像的程度。但要如何在群雄中搶得大片？這就得靠各戲院與擁有影片的片商斡旋，這時候排片經理成為關鍵角色。

當時好萊塢八大片商的辦事處都設在臺北市，臺南的經理們得北上出差，有些經理不只服務一家戲院，可能斜槓同時幫好幾間戲院談片約，他們必須擁有絕佳的公關手腕，才有機會搶到院線大片，於是形成了巴結片商的商業行規。過去戲院數量多、影片需求就大，又礙於拷貝有限，因此影片供不應求。然而，現在影片因數位化、戲院數量不如以往，戲院映演端與片商發行端的關係都與過去有所不同。

除了要搶片源，當時候報紙廣告版面也是另一個戰場。在那個年代沒有網路，觀眾要看電影院當天什麼影片正在上映？他們都依賴報紙，當時台南市電影戲劇商業同業公會會以公會名義向《中華日報》等不同報社購買版面廣告，再分配給有加入公會的市內各戲院。

那時的公會具有裁判權去掌握各家戲院的版面，當然也難免會有不公平的現象發生，戲院會對版面大小斤斤計較，報紙版面宛如一個紙上戰場，是當時觀眾與戲院第一個接觸的平台媒介。在使用網路查找電影院時刻的現代社會，臺南只剩全美戲院每天在《中華日報》刊載紙本的廣告時刻表，七十年來不間斷地與讀者在報紙上見面。

第三場：全美戲院隆重再開幕

作為娛樂事業的商業戲院，由盛到衰有時只是一瞬間，看戲的人是現實的，做生意就像是一場賭注，有賺、有賠，就如全美戲院第一代經

營者吳義垣曾在紀錄片《劇終》（2008）提到的：「戲院生意就像波浪式，有時好、有時壞。」

表演戲團出走戲院

這種快速的變遷對於當時的表演戲團更是有感，從戰後初期至1950年代初正值臺南歌仔戲、布袋戲進入內台的黃金時期。到了1950年代後半，由於台語片興起，而且觀眾看戲習慣開始改變，內台人戲逐漸被電影取代，表演戲劇快速衰頹，戲團紛紛出走商業戲院，有些重新回到野台繼續演出，有些則轉型為歌舞路線的綜藝表演團，另有些則隨著1960年代廣播歌仔戲熱潮，開始在空中與觀眾相會。

連帶直接衝擊的是過去主打「人戲」的戲院，包括全成戲院將表演部門收起來，東門圓環的光華戲院於1970年5月結束營業、海安路上專演布袋戲的慈善社改為放電影的成功戲院；而南台大戲院則由南都戲院老闆買下，舊址重建改為同名電影院營業，於1970年7月16日開幕。

如海浪般的起落，其實在臺南映演業歷史流轉裡，每五年、十年就能看到一個新趨勢的重新展開。在1960年代中後到1970年代初，臺南市區內又經歷了一波新戲院的成立風潮，競爭更趨白熱化。

「電影里」戰局底定

一開始，在臺南市戲院圓弧狀區域的北端出現了一間足以匹敵群雄的大戲院，就是1964年正式設立、幾乎獨占八大公司的影片的民族戲院。據聞當年成立的王老闆也是鐵工廠發跡，賺錢後轉投資映演事業，個性海派、擅長交際，因此與片商斡旋相當有一套。

「電影里」繼續向西邊運河擴張。金華路三段的統一戲院在1969年開幕，經營者與後來1980年代後於中國城經營戲院的翁老闆相同；另一間則是隔年成立，位於尊王路與大智街口金馬戲院，中正路與友愛街「電影里」的戰局態勢大致底定。

在一番激烈競爭下，臺南市內的戲院數量達到巔峰。弔詭的是，正

當新興戲院一間間出現時，市區幾家戰後初期開設的戲院，卻面臨經營不善與轉手的命運。戰後初期中正路「電影里」最初的三角點：赤崁戲院先是在1961年5月8日結束營業；在不當黨產處理委員會針對中影公司的調查報告中更提及，世界戲院於1968年轉售給方俊仁先生。

在1960年代，雖然歐雲明風光當上省議員，但選舉所需龐大資金已耗盡他的財產。到了1970年代初，由於他過去曾擔任臺南市電影戲劇商業同業公會理事長，在卸下省議員職務後便開始轉投入地方漁會的理事長選舉，因此需要大量資金周轉。

眼看著許多戰後一同進場的戲院同行不支倒地，歐雲明不禁有視戲院為夕陽產業的危機感，但壓倒最後一根稻草卻不是映演市場的惡性競爭。從報紙所刊載的相關報導可知，當時各家戲院的頭號勁敵是另一個新興媒體──黑白電視的出現。

全成戲院體系的轉手

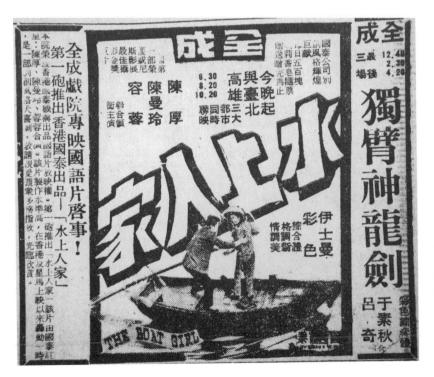

1968年《中華日報》中全成戲院專映國語片啟事

在多重的內外夾攻之下，歐雲明決定忍痛拋售一手創建的全成戲院體系，轉讓的首要對象是自己的弟妹。首先，歐雲明將中正路上的大、小全成轉賣給了同為董事的歐雲炎，轉手前小全成戲院已更名為「全成戲院」多年，1968年更因取得國泰影業的國語片放映權，打算轉型成為國台語片的專映戲院。

不同的經營嘗試不到一年後，全成戲院以史恩康納萊主演、一連五集的《007第七號情報員》輪番上陣，造成場場爆滿，以此系列放映風光落幕。人在北部行醫的歐雲炎決定將經營權全權交給大妹歐油柑及妹婿陳慶輝負責，戲院正式改名為「今日大戲院」繼續經營，當天報紙廣告啟事中還特別提及：「為答謝觀眾加強聲光設備、更換最標準冷氣、專映中、西、日鉅片，並舉辦五萬大贈獎」

將視角轉至永福路上的全成第一戲院，歐雲明則選擇將此戲院以五百萬元轉售給當時仍在經營新全美百貨店的小妹歐仙桃與妹婿吳義垣，夫妻倆掙扎多時才決定頂下這間戲院，畢竟隔行如隔山，過去他們都以商品買賣為主，從沒想過會跨行到影劇業，加上五百萬以當時投資報酬率風險很高，但還是憑藉著一股經營的熱枕，戴著鋼盔往前衝。

當時吳義垣曾向算命師請教，沒想到對方給出「可以轉行」的答

1969年4月12日正式改名為全美戲院，首部上映電影為華納出品警匪槍戰片《警網勇金剛》。

覆。幾經考慮，他們決定放手一搏，將房子抵押、向銀行貸款，也將經營許久的「全美」店牌從百貨店轉掛到電影院，於是以「全成」為名的戲院招牌走入歷史。

1969年正月底雙方正式簽約、二月初轉交，於農曆春節後開始

著手整修，包括冷氣、放映機、發聲機、銀幕、衛生設備及座位等設備。原本預訂4月9日開幕，卻因外觀工程變更，增裝大理石地磚，以致無法如期完工，延期至4月12日開幕。當天上午九點時任市長的林錫山出席開幕剪綵，上映的開幕電影是史提夫麥坤主演的《警網勇金剛》（Bullitt, 1968），「全美戲院」隆重在臺南永福路上開幕。

　　然而，正當吳家為新事業開始而喜悅之時，一個巨大風暴正向他們襲來……。

1969年4月12日市長林錫山出席開幕剪綵當天盛況

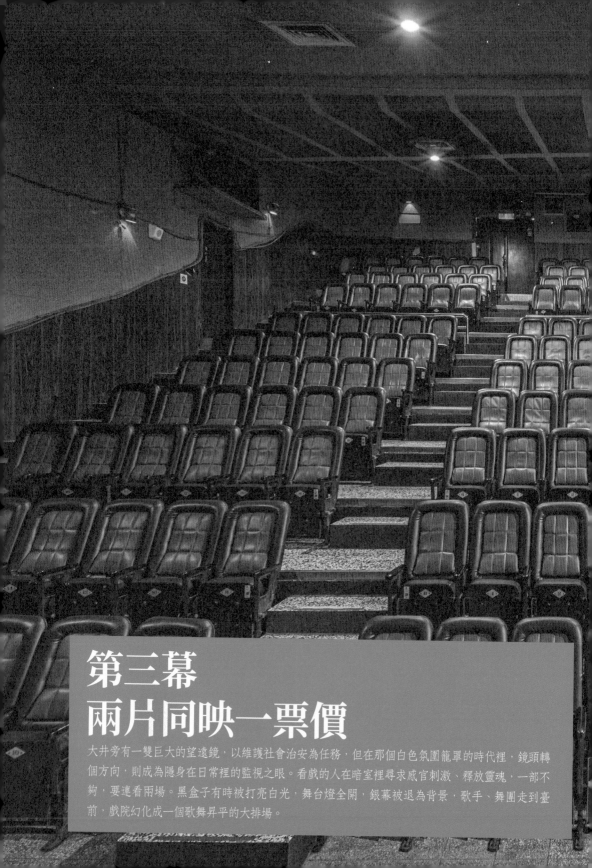

第三幕
兩片同映一票價

大井旁有一雙巨大的望遠鏡，以維護社會治安為任務，但在那個白色氛圍籠罩的時代裡，鏡頭轉個方向，則成為隱身在日常裡的監視之眼。看戲的人在暗室裡尋求感官刺激、釋放靈魂，一部不夠，要連看兩場。黑盒子有時被打亮白光，舞台燈全開，銀幕被退為背景，歌手、舞團走到臺前，戲院幻化成一個歌舞昇平的大排場。

第一場：暗室裡的插鏡頭風暴

從「武廟街」走到「大井頭」，就加速步伐跑也似地走起
路來。「大井頭」街角的「本町派出所」是一處難關。我甚怕
被派出所的巡查員發現而惹上麻煩。——葉石濤，〈鐵門〉，
《紅鞋子》

全美戲院旁除了有一口古井做鄰居，還與警察派出所只相隔一條街
的距離，從日治時期的本町派出所，到戰後成為民權派出所，這雙監視
之眼在戒嚴的年代裡，恍如陰影般，籠罩在民權路與永福路口處，一場
風暴就從旁無預警地席捲而來。

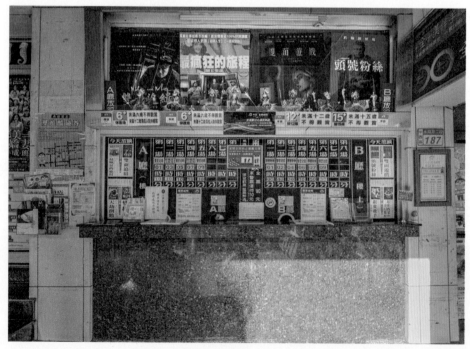

全美戲院建築
外觀和售票口
（攝影：陳伯義）

1969年的民權路，從全美戲院撕票口望向永福路的內外景。

經營開始就遇瓶頸

在完全沒有人看好的時機點入場，戲院開幕後的歡欣喜悅未維持太久，吳家兩夫妻就面臨了殘酷的現實，重新了解映演事業的規則。當時正逢整個電影產業的低谷時期，片商供給需求不平衡，老實的他們沒有公關技巧，又不懂得與片商老闆交際應酬的那套行規，使得全美戲院始終拿不到一線好片，生意才剛開始就遇到瓶頸。

因此夫妻倆決定將票價下壓，曾在1969年上演的《冰王之王》只賣出一張票兩塊錢的超低價，未料觀眾仍不買單，促銷沒有見效，片子沒有知名度與吸引力，客人不來就是不來。面對銀行貸款、家中的五個小孩又還小，當初他們以為趁年輕打拚，放手一搏後會有回報，眼看事與願違，被現實逼到絕境，他們決定祭出最後的殺手鐧：「插鏡頭！」

小電影戲院的情色禁忌

在趨近飽和的映演市場以及為了爭搶片源的惡性競爭裡，許多搶不到大片的戲院同業在苦無解方的情況下，再加上在那個沒有便利網路與身體戒嚴的時代裡，當時民風保守、電檢制度嚴格，影片中只要有情色裸露或是共產思想都要剪掉，原本精彩的情節被剪得支離破碎，而無法看到原汁原味的全片樣貌。

許多戲院就看準觀眾獵奇的心理，他們選擇在正片中穿插一些裸露的限制級片段吸引觀眾，進行「插片」生意，或直接改播色情片，轉型為「小電影戲院」模式繼續苦撐，這不僅節省成本，加上口碑效應強大，能吸引到不同的觀眾客群，成為那個時候映演業一個公開的秘密。

這些以正規戲院掩飾下的情色暗室，成為一窺禁忌情慾的遮蔽所在，但有些戲院逃不過法眼，而被判處「勒令停業」之重罰而走入歷史，有些則是在懲罰結束後改名復業，如中華戲院於1972年2月24日刊登「內部整修，暫停營業」之廣告，不過在隔年11月16日重新以「子都戲院」的名字重新開幕。另外兩間臺南市區內著名的戲院也曾因為類

從1969年《中華日報》全美戲院的電影廣告，可看到他們祭出抽獎摸彩、半價優待等宣傳方案來刺激票房。

似原因更名過，位在忠義路三段的崇安戲院就改為金崇安戲院、位在民權路一段的建國戲院則改為新建國戲院。

當時全美戲院也順應這波風潮，但不同於大眾認知的「插片」，吳家則是用片商提供所插的片段跟上映的正片有些關聯，有些則是被官方剪掉的段落，重新接回放映，吳俊漢老闆稱之為「插鏡頭」。例如曾放過醫學教育片《婚育寶典》、《愛的教育》，當中就嵌入了女性上半身曝露的特寫鏡頭，遊走在觸犯法律跟吸引觀眾的掙扎之間。不過，當地管區認為這間戲院可能快要關門大吉，也就睜一隻眼、閉一隻眼。

全美戲院的插鏡頭風暴

　　不料，有天別區的警察以便衣偽裝形式做臥底觀眾突襲，他一撞見電影劇情裸露的畫面時，就衝向當時位在三樓的放映室，那時放映室為因應這樣的突發狀況早已加裝防護鐵門，以免警察破門而入，爭取緩衝時間，平時也對放映師教育過不能隨便開門。

　　那天值班的放映師是來自金門的馮先生身手矯捷、訓練有素，當警察衝上去敲門時，他趕緊將有問題的膠捲快速收入紙袋，從另一個門藏到吳家第二代老大——吳俊漢三樓臥室的床舖底下，因為當時只要一被抓到插片的膠捲證據就完了。便衣警察不斷猛力敲門，馮先生藏好有問題的膠捲後，轉而假裝自己剛剛在打瞌睡，意興闌珊地打開放映室的門，警察不斷斥責咆哮，翻遍整個放映室，卻怎麼也找不到物證。

　　在證據撲空的情況下，便衣也只好摸摸鼻子離開，整個全美戲院以為這個突發事件就此落幕，卻在幾天後收到臺南市警察局第二分局的傳喚通知，指示要將負責人移送法辦。被逼到絕境的夫妻倆向位在民族路上的老朋友——劉德福律師求救，由於當時全美戲院登記吳歐仙桃為負責人，劉律師就建議她暫時去鄉下迴避幾天，讓檢調找不到負責人，於是吳歐仙桃匆匆南下趕往高雄親戚家避風頭。

　　後來地檢署將負責人以妨礙風化來偵辦，但因為找不到吳歐仙桃本人，於是由戲院經理也就是吳義垣取代，放映師馮先生則列為目擊證人，還好到了地檢署時，檢察官認為負責人才代表公司，全案最後也在因為沒有足夠證據，負責人以不起訴處分。雖然逃過刑事處罰，但分局長還是用違警罰法勒令戲院停業三天。

　　當時年紀還小但已經懂事的吳俊漢，看著父母被官司、苦撐的戲院生意、銀行貸款、五個小孩的養育等等內憂外患夾殺，在各種壓力聚合下壓得喘不過去，母親歐仙桃更是一夜頭髮瞬間變白，一片愁雲慘霧的景況成了青少年時與全美戲院最深刻的記憶連結。

第二場：全美變二輪，實踐堂開分店

所謂貧賤夫妻百事哀，再大的風暴都要勇敢堅強地攜手走過，還好一路上貴人相助。時序跨過1971年，歐仙桃仍在親戚家等待更穩定的時局，家裡與戲院的大大小小都得靠吳義垣一手撐著，「不如歸去」的念頭不斷在他腦中顯現。

轉型二輪戲院

這時，長期與全美戲院維持良好關係的美商聯美影片公司經理好心建議吳義垣，退一步海闊天空。現在臺南市區內首輪戲院呈現飽和狀態，不如退而求其次，將戲院轉型為二輪，採取「一票六塊錢、一票看兩片」方式經營。

這樣的經營模式不僅區隔出不同的消費族群，也解決了拿不到首輪片源的問題。而且二輪片是以一次買斷方式取得影片授權，戲院可全拿票房收入，只要扣除稅金及營業成本，就是淨賺，比較單純且有利可圖。經過審慎思考後，吳義垣決定放手一搏。

1971年5月1日，在吳家接手後一年多餘，這一年彷彿過了一世之久。全美戲院正式從首輪轉型為二輪戲院，也在那一天吳義垣開心地騎著機車，將心愛的妻子從高雄接回來。久別重逢後，他們將迎來全美戲院全新的盛世，一片光明前程在等候他們。

1970到1980年代，可以說是全美戲院的太平盛世，也可說是臺灣電影事業的黃金年代。當時加上經濟起飛，整個臺灣社會的消費水準提升，連帶著更有能力進行娛樂行為，看電影成為更為普及的日常休閒活動。

「兩片同映、不加票價」

其實在全美戲院改為二輪戲院前，1969年《中華日報》的報紙廣告

從1971年5月1日起，全美戲院開始以「兩片同映、一律6元大優待」經營，正式轉為二輪戲院。

中，可看到青年館、華僑戲院等戲院都以「兩片同映、不加票價」的經營策略來吸引觀眾。

青年館原址位在現在成功大學光復校區校門口對面、育樂街上的停車場，興建於1950年代，隸屬於中國青年反共救國團本部底下的戲院，成大生與周邊高中生為主要客群，1969年底結束營業；臺南華僑戲院則由過去環球戲院改名經營，主要映演國台語二輪片。

1971年進場的全美戲院則在後續因「片子好！票價低！」的好口碑，逐漸在臺南二輪戲院裡站穩一席之地，也因為物美價廉承接了青年館的客群，成為學生族群最愛光顧的戲院。彼時為中學生的大導演李安（1954–），就是在這個背景下與全美戲院結下電影夢的緣分。

在確立了二輪戲院的定位後，1977年是全美戲院最豐收的一年，當

年許多大片都在此進行放映，也將許多經典名片重新上映，為戲院奠定下穩固的資本基礎。當時的片單包括《亂世佳人》、《北西北》、《賓漢》、《中途島》、《大金剛》、《福爾摩斯》等，票房好到客人用站的也甘之如飴，後來戲院就開始販售站票。

在這裡服務五十多年的售票員顏小姐，印象最深刻的也是這個階段。《傻瓜大鬧世運會》、《萬能金龜車》或是《羅馬假期》，每天都是早上九點多放映，八點多門口外即擠滿觀眾，一天還要放映八、九場。她還記得只要是法國性格男星亞蘭·德倫主演的影片，一定是口碑保證。

此外，全美戲院特別選映1960年代邵氏出品的黃梅調電影，例如由樂蒂主演的《紅樓夢》以及李翰祥導演的《江山美人》，許多名片應觀眾要求重新安排檔期放映，臺南影迷仍照單全收，讓他們有機會可以重溫舊夢。

其中，由林黛主演的《江山美人》為當時的臺南市掀起另一波黃梅調電影風潮，上映了一個多月，輪了兩、三個檔期，戲院營業部還兼賣

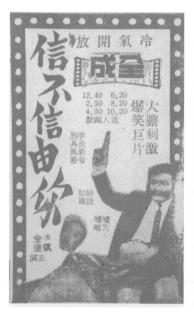

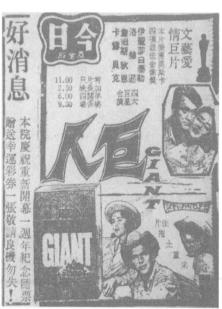

1969年電影廣告中，可以發現青年館、華僑戲院等戲院「兩片同映、不加票價」的經營策略；同年全成戲院改為今日戲院。

電影原聲帶的黑膠唱盤，長銷大賣。在吳義垣老闆的印象中，當年因為思鄉情愫激發，許多退休老兵與眷村夫婦都看了好幾遍。

門庭若市的盛況讓戲院人潮幾乎滿溢到外頭，甚至賣了站位票。黃牛也是只要一個場次開賣就搶著來排隊，有時因為競爭，多組人馬還會在外頭互相叫囂、大打出手，戲院還得出來勸阻。有些不理智或想貪小便宜的觀眾，還會從戲院側門的門縫鑽進來，防不勝防，而鄰居們則樂於賺取周邊財，將住家前的空地也改來做寄車服務。

戲院即家，有了新家

當時票房賣座收入好到翻過來，甚至讓吳義垣夫婦有能力買下全美戲院正對面的房子，也讓原本「戲院即家」的吳家七口，終於擁有自己獨立的住所，一個全新又安穩的新家。戲院對面從最開始成排的商店街屋，拆除後吳家改建為寄車處、戲院辦公室、建材行，以及三代同堂的家屋，現在還多了手繪看板師傅——顏振發的工作室使用。

這段期間，吳家也受託共營原本作為國民黨黨部禮堂的實踐堂，以

2001年李安和父母（左二位）來到全美戲院，與吳家夫婦合影留念。

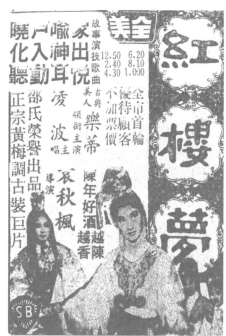

1977年，全美戲院重映邵氏的《紅樓夢》與《江山美人》，在臺南市內再掀黃梅調電影風潮。

全美戲院分店概念經營。這間戲院原址位於府前路與永福路交叉口，現改為永福‧小西‧三民里聯合活動中心使用。1975年左右當時全美戲院聘請新經理，他上一個服務單位就是實踐堂，也在其建議下吳家決定擴大營業據點。

當時全美戲院因為觀眾眾多，同時經營實踐堂不僅可以疏散觀眾人流，也使買來的電影效益極大化。那時還有專門的快遞，幫忙進行兩個場地交替放映影片的膠捲「跑片」。實踐堂也是吳家第二代大兒子——吳俊漢當兵前在此接觸映演事業的實習地，更是全美戲院後續採取兩廳模式與擴張經營的試驗之所。

第三場：全美歌廳秀，盛大公演

　　1970年代對經營全美戲院的吳家來說，心境上可說是大洗三溫暖。從剛接手直接落入谷底，還好在隔年轉型為二輪放映後生意步上正軌，並在中後期達到經營上的巔峰。這就如吳義垣所形容的映演業如海波浪般，有起有落，就像海中天相難以去掌握。

好天存雨來糧

　　吳家夫婦以過去百貨業經營的經驗，即使在生意穩定的階段，也要有危機意識，必須先存好可以迎接下次挑戰的資金，秉持著「好天存雨來糧」。這個人生哲學也是經營事業的哲學，吳義垣晚年時不斷以這句話勉勵後輩，也因為這樣的堅持，提供了全美戲院良好的營運體質。

　　除了存錢也積善積德，在售票員顏小姐回憶裡，歐仙桃就像是一尊活菩薩，她曾經經歷過辛苦的創業過程，因此更有同理心。以前有個獨居的老嫗常經過戲院前，老闆娘就會請顏小姐塞些錢給她，樂善好施。

　　歐仙桃生性有容乃大，對待員工也不會有上對下的姿態，很少對員

1999年全美戲
院對面的寄車
處與辦公室，
格局大致在當
時底定。（攝
影：陳伯義）

1988年全美戲院對面的整建工程，拆除後的空地即為今天戲院的寄車處與顏振發師傅工作室使用。

1975年，全美戲院與實踐堂聯合旅遊於日月潭合影。（攝影：陳伯義）

全美戲院員工旅遊合影

工發脾氣，更經常舉辦員工旅遊，帶他們在全臺各地四處觀光。對待奧客也有一套「禮尚往來」的法則，對於逃票的觀眾都以柔性勸導代替懲罰，因為她相信讓別人貪點小便宜，未來他們就會時常買票光顧。

歌廳秀在全美

戲院主要營收來自票房收入，不過吳家夫婦仍想辦法開源節流，除了1975年向國民黨承租臺南實踐堂作為全美戲院的分店外，在當時歌廳秀盛行的年代裡，也在1973年至1974年間將戲院場地租借給經紀人或唱片公司使用，舉辦影歌星聯合大公演，將全美戲院幻化成歌舞昇平的秀場。

1980年中央政府提出「十二項建設」，政策中特別要在各縣市成立文化中心。在以現代化劇院型態設計而成的臺南市立文化中心演藝廳還未建成前，適逢秀場活動需求大增的年代，臺南擁有的中大型正規歌廳場地相對稀少，著名的有合作大樓裡的臺南大歌廳，還有安南區的元寶大歌廳。

在這個背景下，幾間早期戲院因當初設計就涵蓋了表演的舞台空間。加上當時正處戒嚴時期，歌星舞團一定得在合法場所進行集會公演，全美戲院營業登記項目中就標示了「放映電影」外，還有另外兩項營業項目：「上演戲劇」、「租賃戲院」，因此可供表演類型活動與租借場地進行使用。這也使得戰後初期建成的全成戲院體系從早期除了映演電影外，也作為傳統戲曲的表演舞台，銜接到1970、80年代搖身成為歌廳秀台。

從《中華日報》的廣告中可以看見，這兩年間共有五場表演在全美戲院輪番公演：首先，由李睿舟主持的台視綜藝節目《大千世界》，曾來到全美戲院進行環島的實況表演，號召余天、劉福助、康弘、林友梅、石松等鑽石級歌星陣容；另一套節目由「臺灣第一小生」著稱的魏少朋主持，更直接以歌星余天作為頭號招牌，聯合洪一峰、美黛、劉福

助、謝雷、方瑞娥等目前仍耳熟能詳的台語歌星。

　　其中的亮點還有當時回到臺南發展事業的洪一峰，帶著還在念小學、十歲初頭的長子洪榮宏登台獻唱，全美戲院就成了他人生初登場的舞台。這段有趣的經歷也在洪家三兄弟為父親洪一峰拍攝的自傳電影《阿爸》（2011）中，重新演繹這段記憶片段，但因為全美戲院內部格局後來有所改建，而選擇至舞台更完整的今日戲院進行拍攝。

　　這兩年間其他三場公演都以「影視歌」紅星作為活動標題，從廣告與傳單中也能看見演出內容具有固定的型態。當中由主持人進行串場，主持人可能來自電視節目，有些也會邀請南部的廣播電台主持人。所謂的「影視歌」在表演內容上，除了歌星的唱歌演出外，還會搭配現場演出的滑稽短劇，如著名的喜劇演員脫線、康丁也都曾至此公演，偶爾也會加上電視連續劇主角們的見面會。

　　從這一系列在全美戲院所發生的公演，可以遙想當時的秀場其實是一個融合流行音樂與老三台電視綜藝的大平台。在那個還沒有大型演唱會的年代裡，電視節目都喜歡到臺灣各鄉鎮出外景，到處巡迴與鄉親近距離接觸。也在那個台語片逐漸銷聲匿跡的年代裡，從中可發現這樣的表演型態保留下台語電影黃金時代的隨片登台，以及台語話劇表演的傳統，一直到當代豬哥亮回歸的綜藝節目也都還保留著。

　　除了全美戲院之外，當時臺南市區戲院中也有歌舞演出的戲院，著名的有1960年代時與亞洲唱片合作的洪一峰，組了一個自己同名的歌舞隊在南都戲院演出。1970年開幕的麗都戲院，後來從臺北南下的藝霞歌舞團曾長期進駐於此，類似日本「寶塚歌舞劇團」的豪華歌舞秀，這些五彩炫目的秀場節目成了許多臺南觀眾相當重要的城市記憶。

在1973年至1974年於全美戲院進行了五場影歌視大公演

院　戲

第四幕
今日・全美戲院的合體進擊

為中正路帶來商業興盛的運河，在時代更迭下，活水成死潭，盲目的人們將盲段填平，建起一棟名為「中國城」的海市蜃樓，如一雙巨獸的口佇立在中正路末端，同在大道上的今日戲院，外頭貼起了一大張「出售」的紅紙。當紅紙撕下後，逐漸在市內被人們淡忘的「全成」招牌，又隨命運轉化下以「今日・全美」重新合體，在那個仍是百家爭鳴的戰國時代裡，聯手進擊。

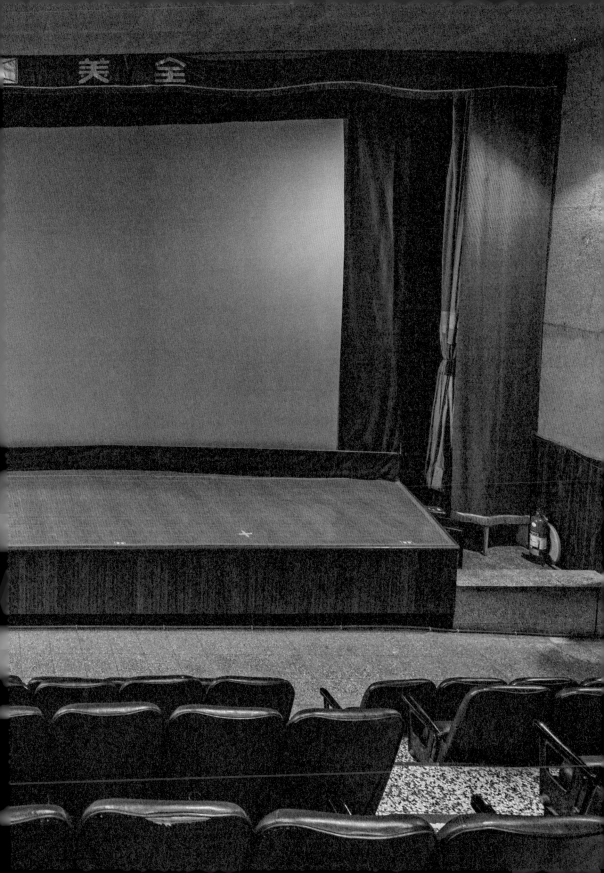

第一場：把今日買下來

告別1970年代，1980年代的全美戲院仍舊呈現穩定狀態，幾支大片又撐起了這個太平盛世，包括《007：霹靂彈》、《E.T.外星人》、《星夢淚痕》、《小婦人》、《魂斷藍橋》等，以及不斷映演的經典名片《羅馬假期》與《亂世佳人》等。根據吳家第一代經營者吳義垣的說法，只要在這二十年間的映演黃金年代裡有賺錢，不要亂投資，維持收支平衡，資本額都足夠讓戲院可以長遠走下去。

有驚無險的電影法襲擊

不過在他的回憶裡，這段時間並非如此風平浪靜，1983年11月《電影法》三讀通過，取代電影檢查法，不過其中許多細則卻有許多爭議。當時公布在即前，民間業者就向有關單位提出四項意見：一、開放午夜場時段；二、針對戲院放映政令宣導片的相關罰鍰過重，公會期望當局將整年度宣導片安排好，以免業者疏漏而遭罰；三、電影放映場次間隔時間嚴訂三十分鐘，公會期望有伸縮性；四、戲院主管單位過多，每年春秋兩季的安全檢查時常意見紛雜，令業者無所適從，希望能統一安全認定標準，並給予體制已成的舊戲院相關通融。

其中就第四點令吳先生最為印象深刻，當時規定舊有的戲院必須在《電影法》施實後五年，進行映演業許可換證，沒有規避法律不溯既往的原則，其中換證時需通過三項條件：建管消防檢查、負責人需高中畢業、資本額須達五百萬元本金。

許多老戲院因為建築體本身年代久遠，已不符合新時代的消防法規，又沒有多餘的資本能夠進行改建，有些則是在改建過程中，遭遇到建築結構的崩落，許多戲院就在這樣的背景之下紛紛打退堂鼓，更別說後面兩項條件，許多地方鄉村型戲院因為規模較小而無法通過。在這一波因法而引起的換證風波，後來因為爭議過多，五年後官方暫時將這份條文凍結。

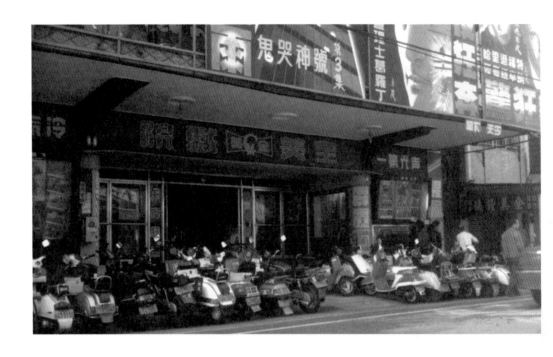

上：1980年
代的全美戲院
下：1981-84年
全美戲院的經
典電影廣告

今日戲院的轉手過程

1983到1984年間，除了這個有驚無險的風波外，還有另一件大事。在吳家將全美戲院經營地如日中天時，卻聽聞位在中正路上的姐妹戲院——今日戲院傳出要轉售的消息。前情提要一下，在1969年全成戲院體系創辦人歐雲明分別將中正路上的大、小全成轉賣給了弟弟歐雲炎，歐雲炎並委由大妹歐油柑及妹婿陳慶輝負責經營，將小全成戲院改名為「今日大戲院」。

今日戲院經營的頭幾年陳氏夫婦用心經營，戲院以首輪西片為主，在1972年則開始以「兩部國語片同映」策略作為經營模式，轉型成為二輪戲院。從《中華日報》的電影廣告中能發現，今日戲院在1976年也偶爾有外語片映演的記錄，當時學生憑證票價為十五元，隔年則開始嘗試將兩部同類型影片做組合放映。

不過這些嘗試仍敵不過彩色電視逐漸普及，以及適逢國語片蕭條的大環境轉變，1983年夏天歐雲炎妻子——歐蘇金旭宣布拋售今日戲院，戲院關閉

上：1984年6月《中華日報》刊登今日戲院重新開幕的廣告，當時與全美戲院共用一個版位。

下：1984年7月的《中華日報》，預告今日戲院將以《雙響炮》為開幕鉅片。

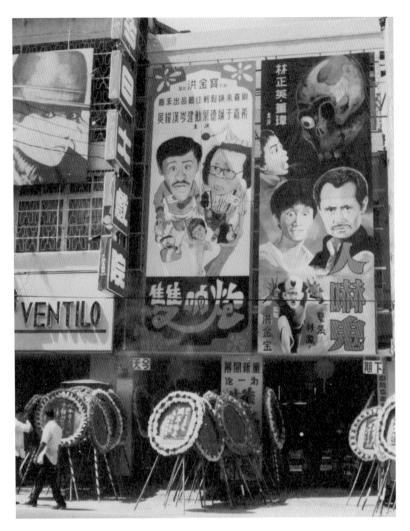

1984年7月，吳家接手今日戲院，重新開幕時的盛況。

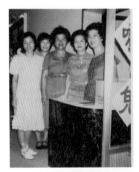

上：今日戲院外觀。下：今日戲院門口的海報牆（攝影：陳伯義）

將近一年，房仲在建築外頭貼了一張「出售」的大紅紙，希望能夠盡快脫手，卻因大環境轉變，映演業不再盛行，始終無人洽詢。當時戲院停業有個不成文的規定，如果一年後沒有復業，未來要在原戲院場址再開業，所有營業登記就得重新進行申請。

在情急之下，歐蘇金旭向小妹歐仙桃詢問接手的意願。吳義垣與歐仙桃念及對娘家的舊情，加上對於老戲院的情感，夫妻倆決定克服萬難頂下店面，即使當時資金不夠週轉，還是向金融機構貸款購買，並在接手後旋即進行整修工程。在1984年7月，以吳耀漢、岑建勳、葉德嫻主演的港片《雙響炮》作為開幕鉅片，延續「今日戲院」的招牌。

第二場：速食店、牛肉場、精品街

1984年夏天起，今日與全美正式聯名為「今日・全美戲院」，成為臺南市影迷們對於二輪戲院最直接聯想到的正字商標。在《中華日報》的版面上也能看見兩家戲院的廣告開始同框，這是戰後初期歐雲明先生創建全成體系——大小全成戲院、全成第一戲院後，兩棟獨棟戲院的所有權再次回到同一位老闆的手上。

宮古座變身為延平大樓

關於今日戲院在1970年代後至吳家接手前這段時間的經營，有待歐油柑、陳慶輝夫婦及其後代補述，才能完整這段空缺的歷史。從經營全美戲院吳家的說法：目前在今日戲院旁的NET服飾店，為當時大全成戲院的原址，所有權仍為歐家的，1972年2月戲院結束營業，轉租給千大百貨，經營近十年，後因發生火警，加上百貨擴大經營，搬遷至由延平戲院拆除後原址改建的商業大樓——延平大樓，閒置下來的空間後續歐家仍轉租給不同商店作為店面使用。

延平大樓的原址為日治時期「宮古座」所在，戰後由國民黨黨營的

中影公司接收，改為延平戲院繼續經營。後來拆除戲院本體改為共十二層樓格局的住商混合型大樓，於1979年竣工，與中正路上的合作大樓相互輝映，成為當時臺南市區另一個重要的商業大樓。

　　一至三樓為百貨店使用，曾經轉手過幾次，包括延平百貨、新第一百貨、千大百貨與最後的圓典百貨，至2020年則為星巴克、九乘九文具店進駐，地下室則為寬敞的政大書城；四至五樓為延平戲院，也就是今天台南唯一的藝術院線——真善美戲院，皆為中影公司經營；六樓為冰宮、七至十一樓作為住商混合使用、頂樓十二樓為KTV。

今日戲院二樓
放映室（攝影：
陳伯義）

上：今日戲院廳內
下：今日戲院廳內
銀幕與座位（攝
影：陳伯義）

今日戲院一樓濃太恩

　　延平大樓隔壁在1987年開設了臺南第一間麥當勞，這間位於中正路與西門路口的速食店一直營業至今，也連結起中正路與延平大樓的商圈發展。早在麥當勞進駐府城之前，原為世界戲院的原址就改建為香斯麥速食店，首創二十四小時營業模式，店內的炸雞仍是許多老臺南人記憶中懷念不已的味道。

　　1986年，在吳家接手今日戲院後兩年，當時西方速食餐飲大舉進入臺灣社會的年代裡，也順勢在一樓店面開起一間速食店——濃太恩。後來不敵香斯麥與麥當勞大品牌的競爭，逐漸被邊緣化。一年後吳家就發現無利可圖，迅速退場，一樓空間又再度閒置下來，直到1993年今日精品街的規劃出現，這塊格局特殊的空間才又有了新的樣貌。

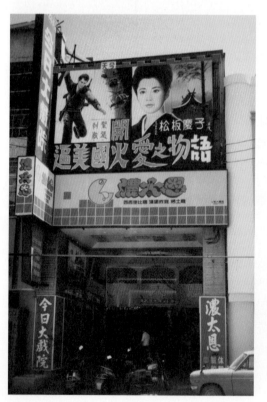

今日精品街前身為吳家在今日戲院一樓經營的速食店——濃太恩

　　由樓梯走上今日戲院二樓的放映廳，在1972年後一直進行國語片的二輪放映，吳家接手後仍延續這個模式，以區隔出全美戲院的西洋片傳統。不巧的是，1980年代中期，正好碰上國語片的大低潮。當時武俠片與愛情文藝片盛事已過，加上彩色電視普及，一接手生意就一蹋糊塗。

「今日影劇院」開演

接手今日戲院的同年年底，洪榮宏與江惠來到此登台演出。當年他仍是國小生，就被父親牽著走上全美戲院舞台，如今蛻變為「青年歌王」，成為表演秀的頭牌，拉抬其他歌手；以洪榮宏作為號召的歌唱大會在今日戲院出現過兩次，但此時歌廳秀的風華年代已逐漸過去。

1987年解嚴前後，臺南市區內掀起綜藝歌舞秀的風潮。不同於1970年代全美戲院的歌廳秀場模式，這次「舞」成為重點，其中又以情色歌舞團，也就是俗稱的「牛肉場」，在這一波歌舞秀場浪潮中異軍突起。

在那個民風逐漸開放的時代裡，更為「香豔刺激」的感官體驗在戲臺上輪番上演。當時臺南市區的主要根據地是在金馬戲院與臺南大歌廳，以及新後甲的儷廳專場，但這三個空間座位有限，市場反應供不應求，因此歌舞團得尋覓更大的表演場址。

擁有四百多位且保留舞台格局的今日戲院，就成了牛肉場的替代首選。1988年5月7日，一紙「整修內部、暫停營業」的廣告貼出後，事隔幾天，今日戲院搖身一變成為「今日影劇院」，轉租給歌舞歌舞團與牛肉場演出使用。於是，戲院與歌舞團以承租契約關係進行合作，戲院端不干涉演出內容，只是收取戲院的場地租金。

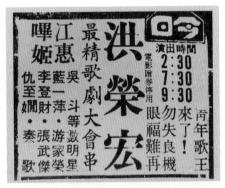

1970年代，洪榮宏在全美戲院初登場。1984年12月和1987年11月，在今日戲院有以他作為號召的歌唱大會舉行。

上演的第一年，偌大的「歌舞」字樣佔滿今日影劇院的報紙廣告版面。從中可以看見演出模式，大致會以一位影視明星作為號召，名單包含以一曲〈過來人〉成名的歌星楊美蓮，還有曾以「李小龍死亡之謎」為噱頭，邀請邵氏豔星丁佩登台解謎。

　　不過，能邀請到大牌影歌星其實只有剛開幕幾場，作為打口碑之用。後來多半出場的只剩二、三線女星，又或是懷抱明星夢，希望藉此「一脫成名」的少女，有些會掛上名模特兒、美豔紅星等頭銜，甚至化名為賽梅豔芳、藍心怡、費麗雯、瑪麗娜等，用當紅的偶像明星跟西方電影巨星進行改名，吸引觀眾。

　　歌舞主秀部分都會以一位頭號女星登台表演為主，後來舞團還請來一位名為「康米」的主持人進行串場，除此之外都會搭配來自臺港星馬各地數十位舞團豔星，這些綠葉陪襯著紅花，爭相奪目，期待有天能嶄露頭角，登上主秀的位子。

左：1987年「洪榮宏歌唱大會」的宣傳單。右：1989-1990年歌舞秀廣告（圖片來源：《中華日報》）

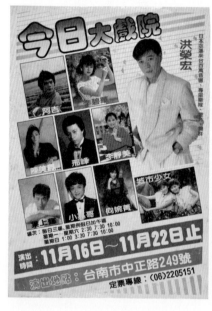

　　再從隔年1989年的報紙廣告中,可以發現這樣的表演型態有所轉變,而且更趨大膽露骨,從原本暗著演轉變成明著來。光從廣告中就直接將艷星的清涼照掛上,有時還會將胸部與臀部等性感部位的特寫照片放上,並以挑逗性的字眼引發遐想空間,並祭出摸彩抽獎、不好看退票等奇招,讓觀眾心甘情願花錢進場。

　　許多專演牛肉場的舞團,其實背後的負責人多少都有「打通好」管區警察,他們來巡查時都睜一眼、閉一眼,維持著表面的和平。有時當前台知道警員來訪時,舞臺燈就會一閃一閃進行警示,快速告知場內;如果臺上正上演著脫衣橋段,舞女們就得敏捷地退場至後台。

　　後來則是因為中央直接下令嚴格取締,不斷巡視干擾到觀眾看演出的興致,促使牛肉場的生意越來越難做。「今日影劇院」這樣的表演型態約莫在1992年結束,艷光四射、激情滿溢的歌舞只跳了短短不到五年的時間,就被時代掃黃清除乾淨。

　　1993年,今日戲院的一、二樓都做了經營上的轉變,今日戲院二樓

今日戲院一樓
改裝成為今日
精品街

今日戲院一樓
改裝成為今日
精品街

的主廳在歌舞團離開後，正式改為目前今日・全美戲院二輪放映的經營模式。二輪大片會先在位子較多、場地較大的今日戲院先做放映，一至兩週後再移至全美戲院續放，讓錯過的觀眾還能補看，這樣的輪放機制也使今日戲院經營上步上正軌。

「今日精品街」開張

原本閒置在今日戲院一樓的空間，加上原大全成戲院的後半部空間，在這一年有了新的規劃。吳義垣聽從隔壁商店董店長的建議下，決定學習高雄新崛江模式，將長廊間隔出多個櫃位，提供給不同商家承租，有點類似今天「格子舖」的概念。彼時的中正商圈正處鼎盛時期，小店主能負擔承租的店面相對少，這樣的租賃模式提供這些攤商一條做生意的途徑，當時招商公告一貼出，三天就額滿了。

「今日精品街」正式開幕。物換星移，三十多年前在同個街區的起家店——新全美百貨早已成為別人的店面，僅在幾步之遙。吳義垣與歐仙桃夫婦用這幾十年來打拼的積蓄，買下了哥哥姐姐們曾擁有的今日戲院，也因為今日精品街的出現，讓夫妻倆又重拾他們熟悉卻又陌生的百貨事業。

當時正逢臺灣的哈日風潮，裡頭日貨商店琳琅滿目，有服飾、鞋子、雜貨、飾品、香水等，成為臺南少女們血拚朝聖地。許多高中女生人生第一個耳洞就在這裡完成的，成為許多青春少女們的青春記憶。

1980年代臺南市區百貨大戰

精品街的出現背景可以再向前追溯。從1980年代起，臺南市區的百貨大戰戰火延燒相當快速，許多企業、建商爭相投入，搶食這塊因經濟起飛而帶動的消費大餅。在此之前，市內原本就有三棟商業大樓——1963年建起的中正路康樂街口的合作大樓、1975年開幕民族路公園路口的遠東百貨，以及1979年西門路中正路交界的延平大樓。在短短1980年

代這十年間，臺南市區內又有三個代表性的百貨大樓相繼林立——臺南中國城、國花綜合商業大樓、東帝士百貨。

來到中正路的末端，也就是目前河樂廣場所在處。當時運河逐漸淤積而失去航運功能，市政府聯合建設公司將盲段填平，築起仿中國宮殿的雙棟建築，名為「臺南中國城」，作為複合型的住商混用大樓使用，在1983年底盛大開幕，與合作大樓為鄰，推動起中正路商圈最為鼎盛繁華的階段。

中國城長型的格局以商店街與地下街串連起康樂街與環河街兩端，這裡就像是個微型的娛樂世界，裡頭有商場、冰宮、遊樂場、唱片行、旅館；後棟三、四樓由統一戲院的翁宗崑老闆買下，作為中國城大戲院經營，後期與今日・全美戲院並列成為臺南市內最後僅有的二輪戲院。

十一樓則由寶島歌王文夏與其妻子文香經營音樂城，觀眾不僅可以

1977年，蘇南成以「黨外」身分參加第八屆臺南市長選舉，全美戲院手繪師傅為他設計的競選看板。

聽歌，還可以練歌，在此高歌一曲。中國城的地下街更是許多小吃的集散地，與同在中正路上的沙卡里巴相互輝映，更與同時期出現的小北商場，成為臺南市民新興的美食天堂。

另一個視角轉移至忠義路上，1983年時任臺南市長的蘇南成先生，大刀闊斧將長期衍生出交通與衛生問題的民族路夜市進行拆遷，也併同民權路與忠義路口的中央市場一同處置。隔年，原址蓋起地上九層、地下二層的國花綜合商業大樓，裡頭同樣有百貨、戲院、冰宮、遊樂場等配置，還有飯店與茶樓進駐。

國花大戲院位在大樓三樓，經營者與王后戲院同為謝汝賢老闆，雖然國花戲院以首輪院線為主，但因為位置與全美戲院鄰近，兩間戲院仍多少有競爭關係。目前國花大樓本體仍在，百貨樓層改為遊藝場、飯店改為商旅、戲院空間則改為三溫暖使用。

海市蜃樓般的東帝士百貨

原本在民族路夜市的流動攤販，被遷移至市政府規劃好的小北商場，商家井然有序地被配置在一格一格的店面裡。在「小北仔」被整頓好的後兩年，1986年一旁的空地築起了一個偌大的消費樂園：東帝士百貨，當年報紙號稱此商場為「國內最大的百貨公司」。

東帝士並非住商混合型大樓，而是結合購物中心（shopping mall）的概念經營，在這裡市民可以安排一整天的活動都樂此不疲，所有的娛樂及商品都在這裡一應俱全。這裡也不像傳統百貨公司的消費水準這麼高，東帝士的商品多半物美價廉，擴及的消費族群更廣，反而更像是一個給平民大眾，或是新興中產階級假日休閒逛街的好去處。

裡頭環形層疊而上的商店街，就像是個時間迴旋梯，讓人迷失在這個享樂天堂裡，忘卻現實的時間、工作的疲勞。這裡有溫蒂漢堡、阿發手扒雞、光南大批發、永漢國際書局等幾家名店，裡頭也能直接買到平價服飾、日常用品、文具玩具、寢具廚具……不論在哪一層樓、哪個方

位於今日戲院旁的大全成戲院原址，在1990年代層出租作為明華百貨使用。

向，又或是特殊的透明電梯，只要往下一看，視線都會聚焦到一樓的中庭廣場。這裡有時舉辦特賣會、偶像簽名會、新車發表會，多個出入口都能匯集於此。

　　東帝士也是當時臺南小朋友的快樂天堂，二樓有許多玩具模型店，四樓有東帝士兼營的電影院，許多親子檔逛完街、吃飽飯後，就全家大小一同走入黑盒子，遨遊在迪士尼與皮克斯動畫世界裡；五樓有個大型的室內遊樂場，電玩機台裡頭有各式遊戲可選擇，這層樓甚至還裝設有親水游泳池；頂樓有個露天的空中樂園，裡頭的小火車、海盜船是許多人流連忘返的童年回憶。

　　大樓越蓋越高，臺南市的天際線不斷浮動，人來了卻終將也有人散

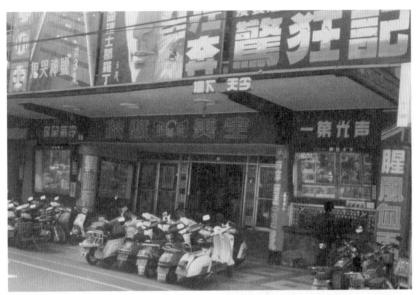

的一天，宛如一座座海市蜃樓，建築在臺南的都市發展史裡。在1980年代的臺南，能明顯感受到市區內的不同角落，都在進行著快速的更新工程。這三棟大樓除了商場內部也都兼營電影院生意，百貨戲院的加入使消費者的觀影習慣逐漸改變，「逛街看電影」連貫的娛樂模式逐漸普及，沒有附加購物商場的獨棟大戲院面臨了新的挑戰。

第三場：1990年代臺南

上：1988年永福路拓寬工程前的全美戲院
下：1989年12月，全美戲院改為兩廳放映。

的戲院之最後戰役

從百貨戰場重新轉回到全美戲院。翻開《臺南市議會臨時會議事錄》中能看見，在1988至1989年間，全美戲院所在的永福路二段正如火如荼地進行拓寬工程，將過去八米道路改成為十五米，因此超出範圍的面積就得拆除或改建。

全美戲院分兩廳

以目前現存的老照片對照，全美戲院原有的前排空間也被壓縮。二樓原本突出作為看板畫師使用的天臺被拆除，戲院前觀眾停放的多排寄車也不復見，原本的售票亭與展示櫃也被壓縮進與前廳平行，騎樓因此被打通。現在全美戲院一樓外部的配置大致在這個時期成型。

除了外部門面工程，這個階段另一個重點是進行建築內部一廳切割為兩廳的改建工程，手段上是在原先的二樓觀眾席前方增建鋼構舞台，並立起隔音牆，區隔出二樓的小影廳。也可以從報紙廣告看見內部整修消息，後續分廳後全美戲院的廣告就出現電影放映有A、B兩廳之分別。

改建後的全美戲院生意依舊興隆，新改裝後的外頭側邊有個玻璃櫥窗，俗稱「見本櫥」，裡頭會放著下期放映電影的本事，又或是上映電影的劇照、周邊。現在的全美戲院還保留著這樣的配置，只是不再放置上映電影的相關周邊，而改為戲院的文創商品與手繪看板海報轉印成的明信片，不過這個傳統在臺北或臺南真善美戲院仍有所保留。

想起當年，吳義垣老闆津津樂道，全美戲院安排的二輪片都相當講究，兩片同映在影片搭配上也有撇步。當時他只要經過見本櫥，在前頭的客人總會指著下期要放映的片子，說著每部片他們都想看、都愛看。口碑好到甚至高雄有間戲院老闆說，只要排的片跟全美一樣，生意一定會跟著好，甚至還特別登門來向吳老闆道謝。

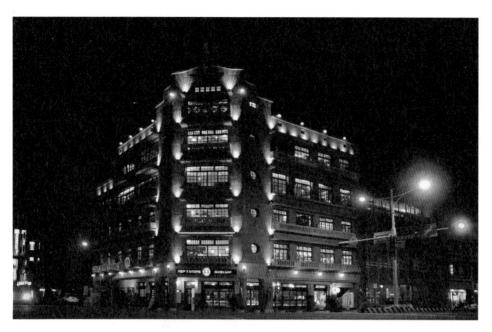

上：林百貨
（攝影：連建良）
下：1990年
代中國城及周
邊。

1990年代臺南市戲院戰役

不過好景越過1990年代後，並未維持太久。早先的電視第四台，到後來的錄影帶、VCD與MTV包廂這些視覺媒介出現，看電影不再只侷限在戲院裡，臺灣大眾的觀影習慣逐漸從集體轉向個人。再加上臺南市區內的戲院過度飽和，早已有供過於求的情況，1980年代後期新興的百貨大樓型影廳加入，使得戰況來到最激烈的階段。

對照《電影年鑑》中臺南市戲院名錄，進一步攤開1990年市區的戲院版圖，這個時期可以說是臺南市戲院盛事的最後光景。當時同時有二十多間戲院密集地立足在這座城市，每天有無數場次的影片在各個角落輪放，電影的光照亮了休假的上班族、下了班的男工女工、放學後的國高中學生、追求知識的大學文青⋯⋯

就以中正路商圈擴散出去，所構成的戲院一級戰區──「電影里」看起，這一帶早從日治時期的萌發、戰後初期雛形出現、1960年代大抵成形、1970到1980年代攀至鼎盛，來到1990年在這個商圈幅員裡就有十家戲院，同場比拼較勁，觀眾走沒幾步路、過一個街口就能遇見一家電影院，消費者可以隨自己喜好，任君挑選。

以運河作為起點，走在中正路末端、穿梭在臺南中國城像是跨越時空般，在一座遙想遠方故土所搭建起的海市蜃樓裡，從環河街的入口直達三、四樓，可以來到中國城戲院（圖標1，1983-2011），再從金華路三段出口向南，可以來到同老闆經營的姐妹戲院──統一戲院（圖標2，1969-2007）。

沿著「電影里」南段走，尊王路上有金馬戲院（圖標3，1970-1994）、友愛街上有南台影城（圖標4，1950-）與南都戲院（圖標5，1949-2003），隔著海安路隔岸抗庭；「電影里」中段就以中正路為貫穿，康樂街口的合作大樓地下室有王子戲院（圖標6，1963-2007）、海安路口有成功戲院（圖標7，未知-1993），向東邊再走幾步有今日戲院（圖標8，1946-）；從今日戲院繼續往前走，分別從交叉的國華街和

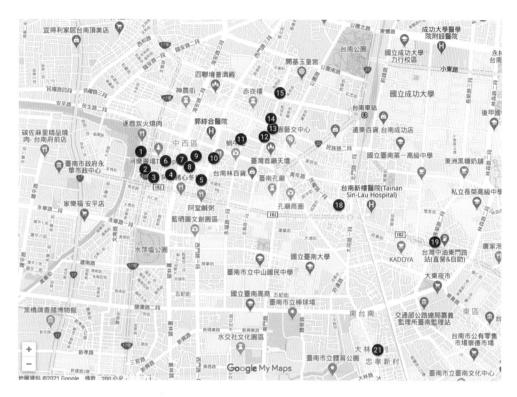

1990年臺南市區商業戲院分布圖

1. 中國城戲院（1983-2011）

2. 統一戲院（1969-2007）

3. 金馬戲院（1970-1994）

4. 南台影城（1950-）

5. 南都戲院（1949-2003）

6. 王子戲院（1963-2007）

7. 成功戲院（？-1993）

8. 今日戲院（1946-）

9. 國華戲院（1947-？）

10. 延平戲院（1928-）

11. 全美戲院（1950-）

12. 國花戲院（1984-2002）

13. 民族戲院（1964-2000）

14. 子都戲院（1973-？）

15. 金崇安戲院（？）

16. 封安戲院（1967-？）

17. 民安戲院（？-1996）

18. 新建國戲院（1964-2016）

19. 東安戲院（1969-2000）

20. 後甲戲院（？）

21. 麗都戲院（1970-？）

22. 灣裡戲院（？）

23. 東帝士戲院（1986-2001）

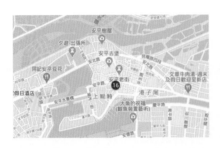

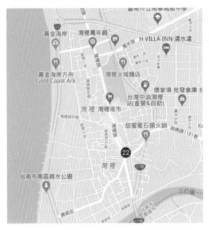

西門路向北走，能夠遇見國華戲院（圖標9，1947-未知），以及位在延平商業大樓上的延平戲院（圖標10，1928-）。

從延平戲院起始，穿過蝸牛北巷街區，來到拓寬完成的永福路，能看見故事主人翁——全美戲院（圖標11，1950-）。以全美戲院作為節點，來到臺南戲院的第二個戰場，往民權路向東走，在與忠義路的交叉口可以看見國花大樓，三樓有國花戲院（圖標12，1984-2002）；沿著忠義路向北走，在民族路交會口會遇到獨棟超大間的民族戲院（圖標13，1964-2000）、民族路與成功路之間有子都戲院（圖標14，1973-未知）、近成功路口有金崇安戲院（圖標15，未知）。

偏離中西區的兩個主戰場，其他戲院像是星叢般，散落在市區外圍，許多作為社區型的地方戲院經營，順時針走一圈，在安平地區有間老字號的封安戲院（圖標16，1967-未知）、北區公園路上有民安戲院（圖標17，未知-1996）、東門圓環附近有新建國戲院（圖標18，1964-2016）、東區分別在長榮路上有東安戲院

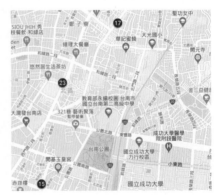

（圖標19，1969-2000）與裕農路上有後甲戲院（圖標20，未知）、位在大林新村的麗都戲院（圖標21，1970-未知）、南區有灣裡戲院（圖標22，未知），另外一個一枝獨秀的就是在東帝士百貨裡頭，新成立的東帝士戲院（圖標23，1986-2001）。

　　這一批戲院裡有許多與今日・全美戲院一樣，很早察覺到在臺南市區如此競爭的首輪院線市場底下，應該及早進行轉型，與電影里那幾間強勢的大戲院做出區隔，以免造成過多的虧損。轉型的方案大抵與今日・全美戲院一樣，不是改為二輪戲院經營，就是承租給歌舞團作秀場、牛肉場表演，有些則直接改情色電影院，開始播起小電影，暗室裡也成為邊緣族群流連、聚集的歡愉之所，各自走出自己的路線。

中美之爭

　　不少戲院相繼投入二輪戲院經營，也使得今日・全美戲院競爭者逐漸增多，最大宿敵就是與今日戲院只有幾步之遙的姐妹戲院——統一中國城，同樣以兩棟戲院聯營模式。加上地理位置又接近，兩邊自然將對方想成假想敵，互相爭奪臺南二輪戲院的龍頭寶座，這場「中美之爭」從1990年中期打到2011年中國城戲院正式結束營業為止。

　　以廳數作比較，今日・全美戲院總共有三廳，但光是中國城戲院裡就有金廳、銀廳、寶廳、龍廳、鳳廳五個廳次，再加上統一戲院兩廳，兩間戲院加起來一共有七廳。單就規模上今日・全美戲院並沒有優勢，當時統一中國城就看準這點，決定要將二輪影片都搶下，獨佔市場、阻斷片源。這種惡性競爭的生態就與高雄市的狀況很不同，同樣做二輪戲院的和春跟十全，兩邊經營者就會互相協調各自上檔的影片，讓觀眾分流，兩邊都能獲利。

　　後來因為大環境因素，統一戲院於2007年9月28日正式結束營業，中國城戲院曾於2009年2月1日停止營業，卻又再半年後易手歸來，並祭出殺手鐧，採取「一票看到底」的經營策略，讓觀眾能夠在中國城裡

「跑廳」。只要時間安排得宜，一整天能將所有廳的二輪片看到飽，甚至在廳外的門口處還會放置倒數計時器，提供觀眾參考時間，進行馬拉松式的看片行動。

當時統一中國城有許多攻勢，來得又快又急。其實最大影響來自地緣上的外部因素，1992年臺南市政府規劃將海安路進行拓寬，以及將週邊商家導入地下街，過去海安路週邊有首著名的打油詩：「神龍神龍在海安，五條港區無災難。神龍神龍護子民，金銀財寶百姓歡。」但這個改造工程在開始後，卻彷彿驚動了海安路地底的神龍。

開工後引爆出一連串政商勾結弊案，也在施工開挖時截斷了五條港的歷史紋理、阻斷了地下伏流的流向，使得週邊房屋倒塌、路面龜裂。海安路工程耗資上億、歷經三任市長、延宕十多年，是臺南都市發展歷史上最慘痛的一頁。當時也造成許多地面商家與住戶遭到迫遷，包括原本佇立在海安與中正路口的成功戲院。

海安路工程的延宕而衍生出交通、公安等諸多問題，最直接的影響就是造成週邊中正路商圈的快速沒落。今日精品街從1993年營業至2010年，十幾年的光陰見證了中正路由盛轉衰的過程。也因為海安路進入黑暗時期，阻斷了中正路末端與臺南中國城的人潮，這個區塊衰退更加快速，甚至成為治安死角、都市毒瘤區。

想起這段忽遠又忽近的1990年代，商業戲院間戰火猛烈，卻是許多電影院最後的一役。市區內也經歷一場翻天覆地的改造工程，吳義垣老闆想起這些回憶都還清晰地宛如昨日，今日戲院的所在完完整整地見證了中正路從戰後到當代的發展過程，吳家的家族也在這道歷史大洪流裡，餘波盪漾。

問起吳老闆如何度過1990年代這段危機？他仍笑笑地提到沒有別的撇步，還是那句老話：「要勤儉！」今日，全美戲院也在他與妻子的「守成」哲學裡，掌握支出與收入，堅毅地走過動盪，一直走，跨過千禧年。

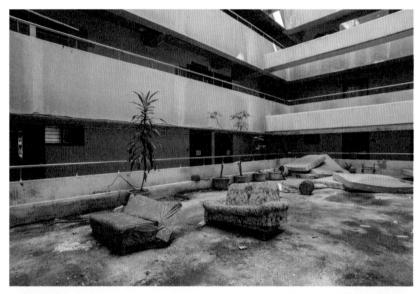

中國城拆除
前，臺南藝文
工作者和團體
前往拍攝，以
及相關延伸藝
術行動。（攝
影：陳伯義）

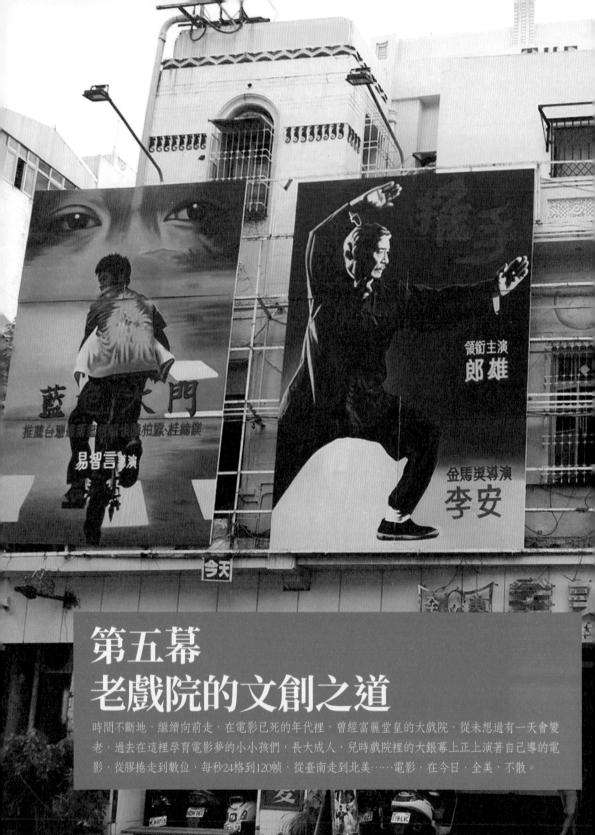

第五幕
老戲院的文創之道

時間不斷地，繼續向前走，在電影已死的年代裡，曾經富麗堂皇的大戲院，從未想過有一天會變老。過去在這裡孕育電影夢的小小孩們，長大成人，兒時戲院裡的大銀幕上正上演著自己導的電影，從膠捲走到數位，每秒24格到120幀，從臺南走到北美……電影，在今日，全美，不散。

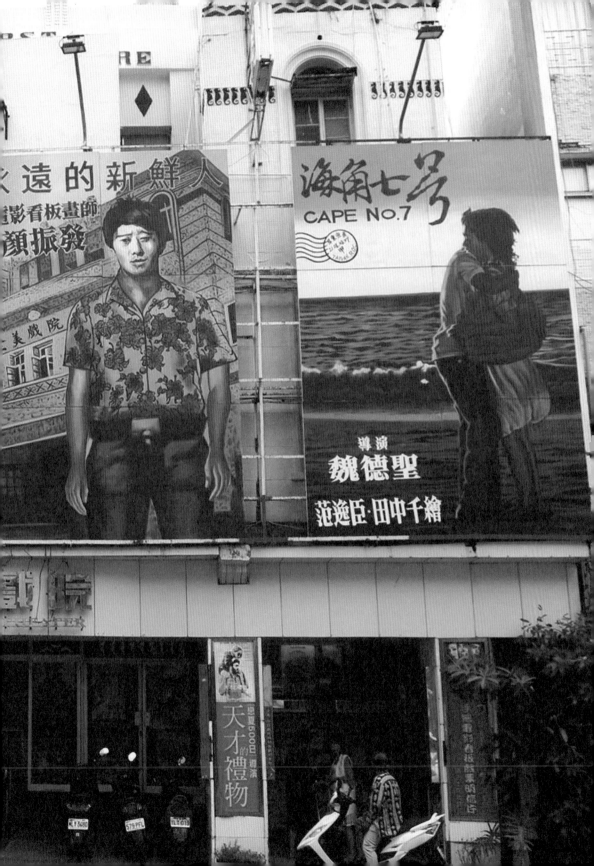

第一場：新世紀老戲院倒閉浪潮

　　正當整個世界歡欣鼓舞地迎接新世紀的到來，對於開業幾十年至此的老戲院來說，面對的卻是一個未知又惶恐的未來。由於科技的快速變遷，使得它們措手不及，從電視、錄影帶，再到後來的VCD、DVD，個人觀影方式更加普及，2000年後盜版光碟當道，加上網際網路時代的浪潮來襲，而一去不復返。

　　據吳家第三代吳堉田的說法，其中就以P2P（peer-to-peer）資源分享的興起傷害最大，主機除了能接到臺灣本地，外部不管中國、西方等數不清的非法管道都能一同流通，也促成當時戲院影片偷拍的風潮。映演端完全防不勝防，觀眾即使不出門在家裡，只要在電腦的滑鼠點幾下就能下載許多熱門院線，快速方便又免費。「進戲院，看電影」已不是

《哈利波特》
於全美戲院放
映時巨幅的廣
告看板。

民眾必要的娛樂活動，近年來興起收費型的網路影音串流，再一次改變觀眾觀影習慣。

千禧年前後，臺南市的戲院又經歷一波倒閉潮。2001年東帝士戲院隨著集團爆發財務危機，隨百貨歇業一起關門，這棟巨大的商場宛如一座夢幻的水晶教堂，玻璃帷幕的正門一碰就破碎。這裡曾是廣大臺南市民的集體記憶、購物天堂，卻短暫地只存在於這座城市裡十五年的光景。

臺南市區內幾間轉換經營模式而苟延殘喘、或以意志力苦撐的戲院，如民族戲院、國花戲院、東安戲院、南都戲院等，最後還是舉白旗向時代投降。有些幸運的戲院在結束營業的尾聲，跟上《哈利波特》電影版上映的風潮，賺到最後一波熱錢，但映演業如海浪的起伏已不復見，如潮水節節敗退至深溝。

影城攻破城池進入府城

雖然面對網路網路的強勢興起，連鎖的映演業企業公司卻仍舊看好臺南市廣大的觀影市場。2002年，市區連開了三家全新的戲院，狹帶著大量臺灣與外國資金，也帶來更高端的影音設備、觀影環境與體驗。在百貨公司裡的影城，因為能直接觸及到逛街客群，加上內部空間擁有多廳、多場次格局，能夠播映更加多元的影片，這樣大陣仗地攻破城池進入府城，將臺南商業戲院戰局整個重新洗牌。

由臺北西門町發跡的國賓戲院張家，在2001年正式成立國賓有限公司。隔年來到位於臺南東區與永康區交界的精華地段——中華東路上插旗，並在短短兩年內連開兩棟，共計十二廳的複合型影城，取名為「臺南國賓廣場」，帶動起周邊的住商發展，包括後來開設的南紡購物中心。

視角拉回到中西區的一級戰場。民族路上獨棟的民族戲院於2000年6月正式熄燈，轉手作為補習班使用，同條大路上與公園路的交叉口，1976年興建的遠東百貨民族店於2000年開始進行整修改建，2002年以

2000年後臺南市區成立的戲院分布圖

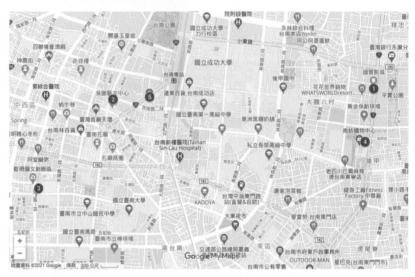

1. 國賓影城（2002-）
2. 大遠百威秀影城（2002-）
3. 新光影城（2002-）
4. 台南南紡威秀影城（2015-）
5. FOCUS威秀影城（2019-）

「遠百娛樂城」重新開業，頂樓由威秀影城進駐。威秀影城以大遠百作為在府城的起頭店，接續又在2015年進駐南紡購物中心，將IMAX巨幅觀影體驗帶進臺南；2019年在離遠東百貨民族店不到數尺的FOCUS時尚流行館，開設第三家威秀影城。

同樣將影城放置在頂樓的，還有位於臺南新天地的新光影城。1996年10月新光集團與日本三越百貨於臺南開設第一家新光三越百貨，在鄰近臺南火車站的中山路上，成為當時臺南市首間日系百貨。2002年，西門路上號稱「東南亞獨棟面積最大的百貨公司」的臺南新天地開幕了。當時七至九樓由外商派拉蒙影業與環球影業承租經營派拉蒙影城，在2004年全面退出臺灣映演市場，改由新光影城接手。

三間全新豪華的連鎖影城構成三強鼎立的局面，使得其他市區舊有的戲院全都被邊緣化。有的為了與新影城直球對決，耗資重本進行大規

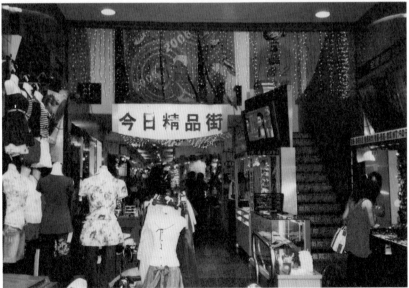

2006年今日戲院大廳與今日精品街

模的設備更新，卻仍挽回不了劣勢，巨大的投資血本無歸，反而更加快了經營的危機。千禧年後十年，可說是兵敗如山倒：從2000年民族戲院與東安戲院、2001年東帝士、2002年國花戲院、2003年南都戲院，再到2007年王子戲院與統一戲院，老戲院一一消失在臺南的戲院版圖上。

不散的老戲院

回到當時的時空現場，2003年蔡明亮導演的電影《不散》其實為我們記錄了那個年代裡，被視為「老戲院」內部的情境現場。電影中的場景是位於永和的福和戲院，戲院與周邊的住家、市場、廟宇連棟，裡頭有「福、和」兩廳，約有一千多個座位，當時距離它建成的1970年代末，已有二十多年歷史。

這座在現實中即將走入歷史的戲院，宛如一座被電影幽魂盤踞的廢墟。現正放映的海報牆上張貼的是李心潔主演的恐怖片《見鬼》（2002），但戲院裡卻不斷輪放著胡金銓導演的經典武俠片《龍門客棧》（1967），觀眾跟著不同主角的腳步，一同遊走在這間大戲院的各個角落。在結尾段落的最後一句台詞中，演員石雋向苗天道出：「都沒人看電影了，也沒人記得我們了。」一語向曾在臺灣發生過的華語電影盛事進行道別。如果從當代的觀點來看，也像是在為2000年年初這些敵不過時代潮流的電影院留下身影，福和戲院像是一個時代的縮影。

當時對於老戲院的文化資產保存意識尚未抬頭，這群獨棟的大戲院們在歇業之後，常常會因為它們佔地廣大又身處市中心等地利條件，成為政府都市更新與建商蓋房的頭號目標。許多拆建後的空地會蓋起新的住商大樓，有些則變成廣闊的收費停車場，但有些則會因為地主不處置或產權過於複雜等原因，而就地閒置，建築體隨時間繼續頹敗毀壞。

面對這樣的態勢，今日，全美戲院雖為二輪戲院，在客群上有所分眾，並沒有與新影城正面交鋒。然而，1999年年底吳家超前部署，針對戲院內部進行重新整頓與硬體裝修，包括廁所翻新、環境全面清潔、內

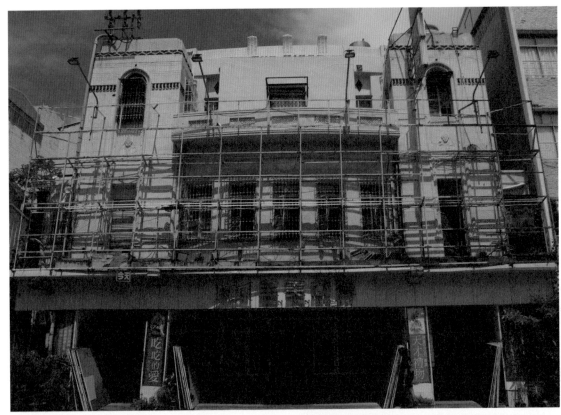

1999年全美戲院內部改裝工程

部木造結構的補強等工程，也將用了近二十年的木製背座椅全數撤換，這次改裝的大目標就是翻轉大眾對於二輪戲院髒亂的印象。

　　跨過這艱辛的十年，來到千禧年後第二個十年。2010年在臺南市內，除了三家連鎖影城外，倖存的老戲院只剩下五間，各自的路線也有所區隔。電影里內南台大戲院更名為南台影城，進行設備升級及內部整修，以會員制較於新影城更為優惠的價格留住老顧客，在友愛街上以首輪院線之姿屹立不搖。

　　視角一路從民權路拉到底。即使在網路如此便利地能觀看到AV成人片的時代裡，新建國戲院依舊天天專映著色情電影，提供給有需要的觀眾族群。對偶爾誤闖的學生或抱著好奇心的青年來說，這裡是他們「轉大人的電影院」。新建國戲院一直經營到2016年。

新建國戲院現況（攝影：陳伯義）

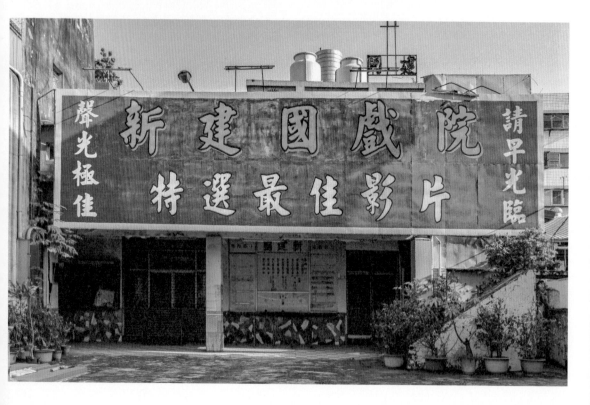

外牆上偌大顯眼的看板至今仍未拆卸。據聞過去掛的其實是限制級影片中裸身男女的手繪劇照，現在則以顯眼的廣告字吸引過路人的目光，上下聯寫道：「聲光極佳，請早光臨」，橫批則為：「新建國戲院，特選最佳影片」。原本大紅油漆的背景色，逐漸隨時間褪色、轉淡。

從膠捲汰換成數位

今日・全美戲院仍與「一票看到底」的中國城戲院持續進行二輪龍頭的激戰，直至2011年中國城戲院正式退場，這場仗打了十多年才暫告一段落，但吳家在經營上並非就此風平浪靜。2000年代初期，西方電影產業有一波數位化的浪潮正在醞釀，到了2000年代末便快速急劇地在全球各地蔓延開來。這是一個歷史的轉捩點、一場科技技術的革命，全面影響了製作端到映演端各個層面。

對於經歷網際網路的挑戰而倖存的老戲院來說，這又是另一場新的海嘯。這股驚濤駭浪在2012、2013年登陸臺灣的電影院，來得又快又急，放映設備全面從膠捲汰換成數位，映演端完全沒有拒絕的選擇權，因為未來片商公司的片源都將以數位方式呈現，不換就會走到沒片可放的窘境。

2012年年底，今日・全美戲院停止營業四天，進行數位化的改裝工程，這個時機也正好是吳家第三代——吳堉田從英國留學歸國加入經營團隊的交會點，因此由他主責這個業務。今日戲院一大廳與全美戲院兩廳，裡頭原先各有兩台膠捲放映機，目前則各保留一台，以備有些影片或影展需要以膠捲放映。

今日・全美戲院有三個廳，因此需投資三台數位放映設備。加上整體的聲光設備升級，一台以成本兩百萬元計算，共投入了六百萬資本，以迎戰這波數位浪潮。走到戲院前台，觀眾可明顯感受到銀幕上的畫面變得銳利，色彩也變得鮮豔；再換上的巨型環繞音響，讓電影的聲

響變得立體，由遠至近，貫穿整座戲院。

數位時代的犧牲者──放映師

後台與過去相較更是兩種樣貌。以前放映室裡充滿煤油味，齒輪馬達嘎嘎作響未停過，機台的燈勳黃溫暖了暗室。膠捲放映機之於放映師，彷彿是個有生命、有靈魂、有溫度的朋友，不時會出考題給他，也像是個幽默的朋友，膠捲轉動聲彷彿縈繞在耳邊的碎語，偶爾滑個片，重新提振起緊急處理的精神。然而，現在數位機台只要在電腦按下播放鍵，就能立刻投出影像，一切都那麼精準、冷靜，暗室則變成冰冷、低溫的電子操作室。

在這波數位浪潮襲擊下，傳統放映師成為時代的犧牲者。放映是電影生命的最後一道流程，放映師在戲開演前第一個到，散場後最後一個走。在炙熱的暗室裡整理一捲捲菲林，只為讓觀眾看見最完好的呈現，戰戰兢兢地掌握全局。但是，這個幕後工作卻往往被人忽視遺忘，當時映演業有無數說不出名字的放映師失業，離開了他們大半輩子工作的戲院。取而代之的是，連外場的服務人員也能兼當放映師，只要按下播放鍵，電影就能開演。

老戲院落日條款

網路串流平台、數位化放映在短短十幾年間改變了整個電影映演生態。今日，全美戲院在吳家穩紮穩打的經營方式下，一一突破了大環境的轉變，躲過了老戲院註定走向倒閉的宿命，但卻在2014年差點躲不過的卻是臺灣政府明定的法律條文。提到這則第二代吳俊漢老闆口中的「老戲院落日條款」，他仍餘悸猶存，甚至帶點激憤。

2009年行政院新聞局公告一則行政命令：訂於五年後2014年11月5日，將重新執行1983年凍結的《電影法》，裡頭明定所有戲院必須同時取得使用執照與建築執照，才發給映演業許可。以全美戲院為例，大部

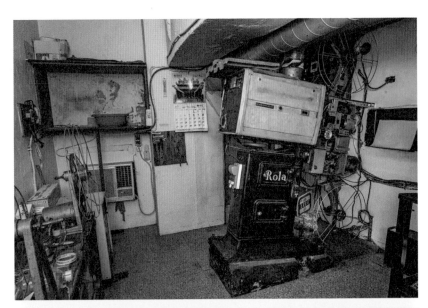

全美戲院內膠捲（左）與數位放映機台（攝影：陳伯義）

分戰後前後興建的老戲院因當時時局混亂，大都只取得建築執照，而未拿到專屬戲院的使用執照，因此必須進行補發。

然而，現行的消防法規與這些年代久遠的戲院建築體有相當大的落差，於是許多映演業者結盟起來進行抗爭，以爭取此條款不溯及既往。但因為戲院數量過少、聲量不夠大，無法撼動這項規定，當時很多老戲院就因為這套落日條款，以及數位化汰換風潮的兩面夾擊，最後無奈收攤。

當時今日‧全美戲院聘請法律相關人士，向臺南市政府工務局申請調出建照，在檔案室裡找出全美戲院當年申請的建築執照，請陳大雄建築師事務所用原有的建築執照加上相關文件，申請補發使用執照，最後才取得營業許可。吳家再次有驚無險地度過了一場可能讓戲院從此走入歷史的危機。

第二場：轉型之路──全美戲院的文創提案

吳家第一代吳義垣與歐仙桃從接手開始，便遭遇插片風暴、銀行貸款、養育幼小子女等多重壓力，絕處逢生後他們將全美戲院從首輪院線轉型為二輪戲院經營，也承租下實踐堂。事業漸入佳境後，他們買下戲院對面辦公室兼住家、今日戲院，開設今日精品街重拾百貨舊業，使「今日‧全美」這塊招牌的版圖更加擴大。

在這段期間，雖然他們遭遇到彩色電視、錄影帶、光碟，再到網際網路等對於觀影習慣改變的衝擊，看盡中正商圈與民權路、永福路所映照出的城市變遷，也看著臺南市區戲院版圖從百家爭鳴到影城獨霸，吳家仍以「勤儉守成」撐過每個階段。數位化革新也未打倒他們，反而與時俱進，將硬體設備升級到能與首輪院線平起平坐，帶給觀眾更高階的影音體驗、更舒適整潔的觀影環境。

一路上經歷過的大風大浪，對於今日‧全美戲院與吳家來說，危

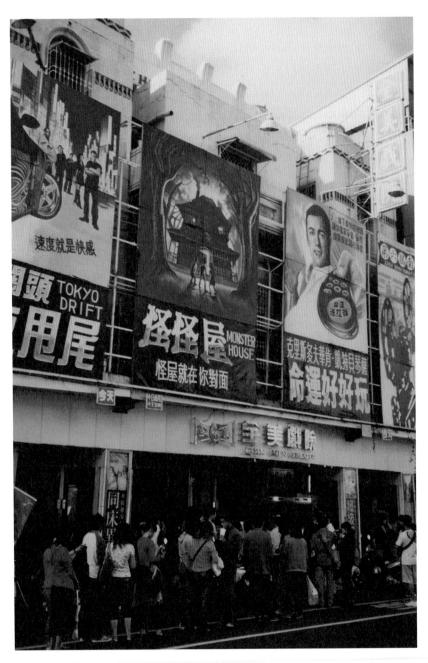

2006年，南方影展在全美戲院舉辦，當時觀眾排隊的盛況。

機就是轉機。一次次的困境使他們更加堅強茁壯。隨著吳家第二代吳俊漢和吳俊誠兩兄弟接手，與統一中國城戲院打了近二十年的「中美戰爭」，反而更激發他們的求生意志，要走出屬於今日‧全美戲院獨有的路。

2000年年初，臺灣開啟了文創風潮，吳家第二代到社區大學學習文創課，進而應用於老戲院的轉型之上，加上第三代在國外習得博物館學歸國，今日‧全美戲院開始講自己的故事。當時李安導演在好萊塢成功發展，全美戲院串連起國際大導演與這間在臺南的老戲院之間的緣分，也開始以保存手繪看板作為號召，開發出衍生的文創商品及開辦研習課程，獲得國內外媒體的關注。

今日‧全美戲院除了固守放映二輪電影的本業外，也藉由文創方法活化老戲院，進行電影院內文化資產的再利用，又因應社群媒體的時代潮流，除了用會員卡固守老顧客外，也運用有趣的方式讓年輕的顧客能進到戲院裡頭互動，在這快速變遷的時代裡，今日‧全美戲院將自己定位成一間充滿人情味與有故事的老戲院。

重新回顧今日‧全美戲院這二十年來的文創實踐，統整出「臺南影展的陪伴哲學」、「大導演記憶中的電影院」、「戲院文物百寶盒」、「戲院舞台的表演回歸」、「群眾交流的集散地」五個大方向，提供臺灣老戲院未來在轉型上的想像提案。

臺南影展的陪伴哲學

今日‧全美戲院除了是臺南市區僅剩的二輪戲院，目前也是許多臺南在地影展重要的合作夥伴，更是許多南部大學影視科系畢業製作發表的首選場地，如臺南藝術大學、崑山科技大學等，也時常進行產學合作，造福許多莘莘學子。

吳家不只出借放映場地，心有餘力還會親自跳下去幫忙展務，給予影展端專業的建議，老戲院也從影展團隊所發想的創意活動中得到不同

2003年,「老戲院,臺南人的美麗時光一張作驥導演影展」。
下:2004年,南方影展開幕時鼓樂表演。

啟發與刺激,雙方維持著友善的關係,在南部影像工作者間建立起良好的口碑,也創造出全美戲院獨特的「陪伴哲學」。

在南部地區已有二十年歷史的「南方影展」,發掘過國內外得獎的重要紀錄片無數,許多經典片如《無米樂》、《生命》等都從這裡開始發光發熱;南方影展歷屆也多次在全美戲院舉辦,吳經理回憶到林育賢導演的《翻滾吧。男孩》就在這裡隨影展首映,他當時還邀請很多小朋友一同觀賞,當天口碑與

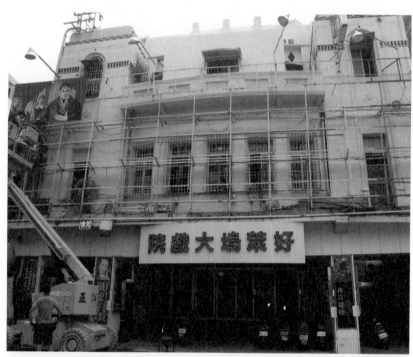

《阿嬤的夢中情人》於全美戲院的拍攝現場側拍

觀眾都爆棚。

　　近年來為紀念鄭南榕先生追求百分百自由的精神所開辦的「我主張台南言論自由日」系列活動，只要有影展串連都選定在全美戲院進行，也都是場場爆滿，更可貴地是藉由這些議題式的影片能激發起觀眾對於民主自由的思辨，全美戲院頓時成為公眾討論的平台。

　　另一個面相，政治人物也會將競選活動、就職活動運用影像媒介與影展機制，包裝成為具有媒體話題的記者會活動，如2010年賴清德曾在全美戲院舉辦《看見未來》競選影片首映會、2019黃偉哲市長就職周年舉辦《暖男市政搜查隊》施政成果短片放映等。這也可以回溯到在戒嚴時期，戲院是少數可以進行公開集會的場所，有些地方民代的政見發表會就會選擇在戲院發生。

　　2010年與新化的歐威紀念館合作，舉行已故知名演員歐威演出的《養鴨人家》、《故鄉劫》義演，還邀請孫越、歐威夫人進行映後座談，一同懷念這位臺灣電影史的傳奇巨星，這樣透過老電影復興老戲院的方法學也能在國家電影中心開辦的「電影聚落串聯行動」裡看見，將數位修復的經典片與老戲院情境共融，讓不同年紀的觀眾能夠溫故知新。

　　全美戲院陪伴的不只是在地影展、等待發光的影片、老電影文化，也延續過往提供大學生畢業製作放映的經驗，打造一個給新銳電影創作者放映的舞台，並嘗試解決國片長期在臺灣放映端遭遇到的問題，以群眾集資方式在2016年進行「大銀幕小心機」計畫，讓票房能直接回饋給電影團隊，也提供新導演與觀眾直接交流的平台。

大導演記憶中的電影院

　　2007年法國坎城影展為慶祝六十週年，邀集多位國際大導演拍攝其《浮光掠影：每個人心中的電影院》（2007），其中有兩位臺灣導演在名單中，分別是蔡明亮的短片《是夢》（2007），當中他回到馬來西亞

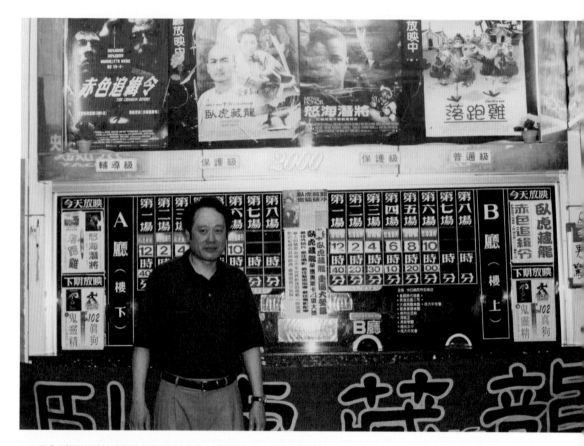

2001年全美戲院邀請李安導演舉辦《臥虎藏龍》影迷簽名會，現場活動側拍。

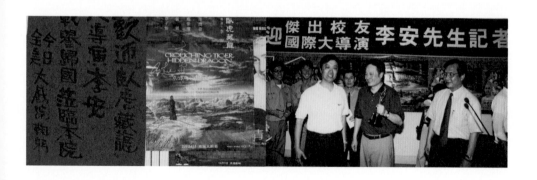

童年的戲院，重現兒時與爺爺奶奶攜手去看戲的情景，交疊出虛實交錯、是夢是真的影像詩。

另一部則為侯孝賢導演《電姬館》（2007），由張震、舒淇擔任男女主角，並以麻豆電姬館作為主場景，招喚臺灣古早鄉村型戲院的記憶，在結尾處則對比著當代人去樓空的淒涼樣貌，為了拍攝老戲院內部的場景氛圍，特地來到保留戰後戲院完整風貌的全美戲院進行取景。

同樣的時代背景，北村豐晴與蕭力修共同執導的《阿嬤的夢中情人》（2013），當中要重現的是台語片時期的風光，拍攝期間將全美戲院打造為「好萊塢大戲院」，現場動員四百多位臨演，將觀眾座席鋪滿，看著男女主角藍正龍、安心亞登台飆戲。

如果要請大導演李安拍一部他「記憶中的電影院」，那肯定非全美戲院莫屬了。國高中時期的李安在這裡看盡無數八大影片公司出品的好萊塢經典電影，一放學就騎著腳踏車從學校到全美戲院看洋片，將鐵馬寄放在附近同學家所開設的診所，安全滑壘躲進黑盒子裡，當時全美戲院的票價低，自然成為學生族群的首選。

千禧年後，《臥虎藏龍》在全球電影市場觀眾口碑、影展獎項與票房的成功，使得李安導演在好萊塢的名聲地位直線上升，這陣李安旋風也吹回到家鄉臺灣，媒體順勢將其封為新世紀的「臺灣之光」。全美戲院也在李導演光榮回鄉與宣傳新片期間，分別於2001年、2004年邀請他重回戲院舉辦《臥虎藏龍》影迷簽名會、《綠巨人浩克》電影座談會，

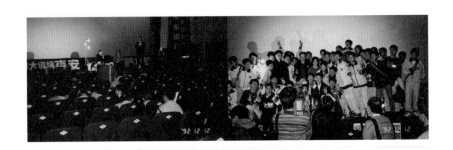

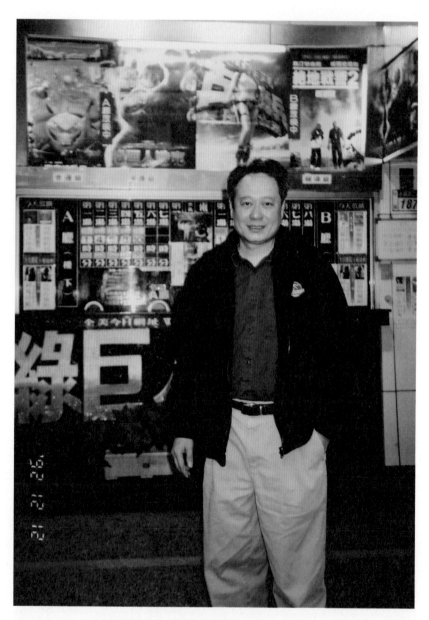

2004年舉辦《綠巨人浩克》電影座談會，邀請李安與黃玉珊老師進行對談。

當時都在臺南市區造成轟動。

戲院文物百寶盒

　　目前今日‧全美戲院為數豐富的文物，光是建築體本身就保存了戰後初期的戲院原貌，建築外部即使現在被巨幅的手繪看板遮住，頂樓陽台牆面上「THE FIRST CHUANCHEN THEATRE」（全成第一戲院）的字樣、蝙蝠與海馬裝飾仍完好地鑲嵌在水泥上頭，沒有被時間所侵蝕。

　　蝙蝠與海馬的裝飾圖騰可視為當時期流行的Art-deco裝飾藝術風潮的在地實踐，牠們在臺灣文化裡都是吉祥的動物，分別象徵著「五福臨門」與「多子多孫」，也是創建者歐雲明先生對於戲院能生意興隆、繼往開來的期許，今日‧全美戲院也曾將兩種動物作為戲院吉祥物，讓觀眾用陶土捏塑，進行復刻、彩繪。

　　不過天台上的屋頂就沒像外牆上的字樣那麼幸運，2005年夏天由於

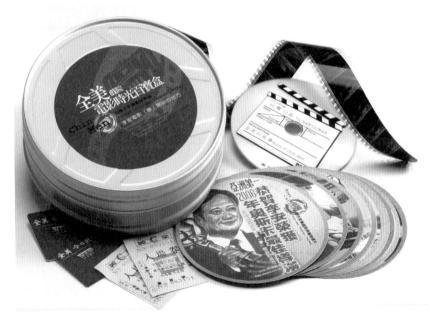

2007年全美戲院推出「電影百寶盒」

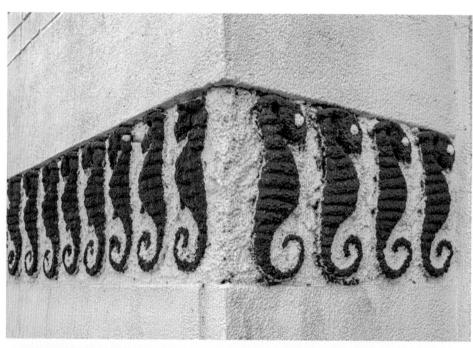

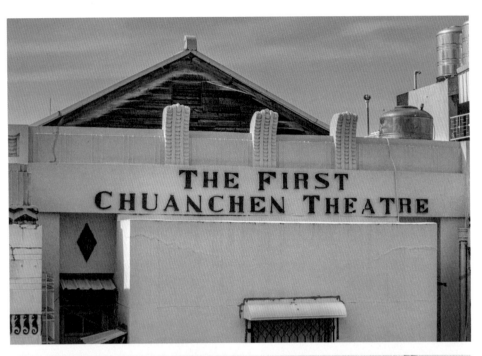

全美戲院建築
頂樓陽台牆面
上「THE FIRST
CHUANCHEN
THEATRE」
（第一全成戲
院）的字樣，
外牆上裝飾著
蝙蝠、海馬和
菱形圖騰，呼
應了1920-30
年代Art-deco裝
飾藝術的風
潮。（攝影：陳
伯義）

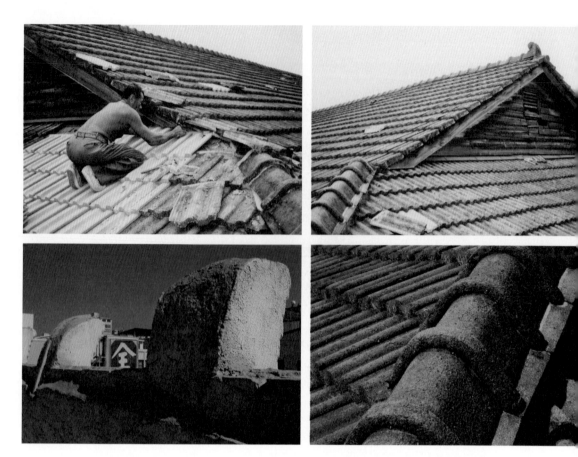

2006年，全美
戲院進行屋頂
翻修工程。

颱風的襲擊，使得有五十多年歷史的老屋頂嚴重破損，甚至導致戲院內部漏水，原本的屋頂結構採用木作打造，並在西式的檜木桁架上方再罩上一層水泥屋瓦面，這樣日式工法具有防腐防震的功用，但最後還是敵不過時間與風雨的夾擊。

　　全美戲院於隔年2006年進行屋頂的翻修工程，將舊有瓦片的拆卸下來，用仿製的鐵皮進行包覆，當時將拆卸下共計兩千塊以上的瓦片開放給民眾索取紀念，每一塊瓦片特別製作證書，也東西南北順序標示上流水編號，以餽贈儀式重新串連起全美戲院與市民間的關係。

　　2006年，李安以《斷背山》再度席捲奧斯卡。頒獎典禮的前夕，全美戲院特別將屋頂取下的第一片老瓦片，將其編號為001，優先致贈給李安導演，以雙關祝福他成為「全美第一」，也將故鄉臺灣的熱情與祝

福傳遞給他。此外，全美戲院也將之分送給奇美博物館、臺南藝術大學等文化單位。

延續著以戲院屋瓦作為紀念物的經驗，全美戲院同樣挪用電影文物再利用概念，在2007年順勢推出「電影百寶盒」——以過去裝著膠捲的片盒為禮盒，內含有一段隨機的三十五釐米膠片、兩張復古電影招待券、兩張戲院VIP會員卡、一片全美戲院故事紀錄片DVD，以及一套特製的圓形手繪電影看板明信片，提供給不管是資深影迷或是過路的觀光客選購，這個文創大禮包最後還榮獲當年府城最佳伴手禮獎的榮譽。

戲院舞台的表演回歸

戲的發生必須建構出「舞台」，從野台走入內台，傳統戲院、梨園來到日治時期，以現代化的「劇場」稱之。當電影直衝入觀眾眼簾，出現專門映演電影的「映畫館」，以電影與戲劇混合經營則稱之「戲院」，許多又以「座」、「館」進行命名。

戰後，兼營表演戲劇的戲院逐漸式微，電影成為專門主業，相繼成立的獨棟「電影院」都捨棄了過去戲院的表演舞台配置。千禧年後，百貨公司內多廳放映模式的「影城」，更成為當今觀影的主流空間。

戰後初期興建的今日與全美戲院，放映廳內目前仍保留了鏡框式舞台的格局。銀幕前方有能進行開闔的紅布簾，作為開閉幕使用，後方則有連通後台與演員休息間的通道，兩間戲院不僅能播映電影，也能作為戲劇表演使用。從早期傳統戲曲、歌仔戲、辯士說戲，中後期歌廳秀、牛肉場，到現在的舞台劇與演唱會，不同型態的演出輪番上陣。

2016年起，今日·全美戲院回溯自身戲院與舞台表演之間互動的歷史，以舊名「全成」為號召，每年年末舉辦「全成有戲」系列的戲劇活動。開辦第一年邀請漫才與相聲表演團體，以詼諧輕鬆的節目先讓市民對表演藝術不產生距離感。

在自辦「全成有戲」之前，今日·全美戲院就與稻草人舞團、雞屎

藤民族舞團合作，在戲院進行貼近臺南文史的演出。不只有表演戲劇，也曾將戲台轉換成為流行音樂的演唱會的舞台，包括2014年金曲歌王謝銘祐在此舉行《情・也獸》新歌演唱會、2009年回聲樂團結合科技藝術舉辦心電回聲演唱會，近期則有歌手朱頭皮「普拉斯未知之境」說唱會等。

這樣的舞台表演回歸，不僅藉由表演藝術、藝文活動活化老戲院空間，或延續著戲院曾為舞台表演的歷史；對於今日・全美戲院第三代經營者赴英修讀博物館學的吳埩田來說，其實是有感於臺南市目前正規的演出場地，除了文化中心內擁有近兩千位的大型演藝廳、兩百多位小型的原生劇場外，其實缺少中型的表演場地，而今日・全美戲院的規模正好填補了這個市場空缺。

這股藉由表演戲劇導入，進而活化老戲院空間，召喚過去在戲院看

全美戲院的鏡框舞台表演相當多元，加上擁有現成的投影設備與銀幕背景，成為許多表演團體演出首選。

戲的記憶。這個風潮也從民間吹向官方，2018年起臺南市文化局新營民治文化中心以「老臺新藝」為名，有意串連起雲嘉南地區經過翻修轉型成功的老戲院，組成老戲院聯盟，將過去這些戲院作為鄉鎮裡文化中心的榮景找回來。

全美戲院求婚活動

群眾交流的集散地

今日‧全美戲院除了有好看的電影、影展、舞台戲劇、音樂表演吸引著不同的影迷、戲迷、樂迷，也曾舉辦過不同性質的活動，有些是戲院自己主辦、有些是場地租借，有些則是觀眾自發。戲院不只是戲院，也是一個集體進行情感交流的集散地。

其中一個招牌活動是新人包場求婚。當全美戲院所放映的電影結束後，場燈一亮，驚喜而出，男主角拿著鑽戒向心愛的女主角真情告

白，這些橋段流程由戲院端全力配合與親友團互相協助下，讓主人翁能贏得美人歸。從2007年5月20日起，有無數對情侶檔在全美戲院許下他們的終身大事，到近期在戲院服務五十多年的顏小姐的兒子，也在他最熟悉的成長地求婚成功，戲院見證他邁入人生下個階段。

每當幾個世界運動賽事開打或是重要頒獎典禮舉行，酒吧、美式餐廳總會開啟直播，讓客人能在同個空間裡共襄盛舉。全美戲院曾舉辦過相關活動，2008年奧運期間，全美戲院負責人本著對棒球的熱愛取消早場電影，透過六百吋銀幕和立體音效播放棒球賽事直播，免費開放民眾入場並邀請臺南在地棒球隊，一同到場為中華隊加油。

在2006年和2013年，李安分別以《斷背山》與《少年PI的奇幻漂流》入圍奧斯卡。兩次頒獎典禮當天，全美戲院都在戶外寄車處架起電

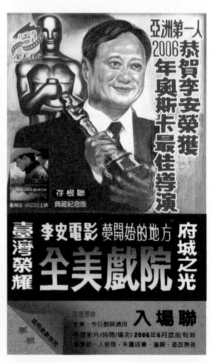

2006年，全美戲院舉辦為李安導演《斷背山》奧斯卡頒獎典禮集氣活動。

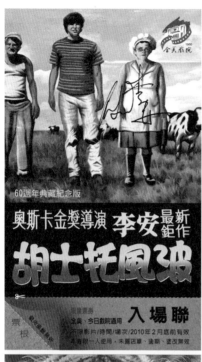

全美戲院製作
的李安電影手
繪看板明信片
入場券

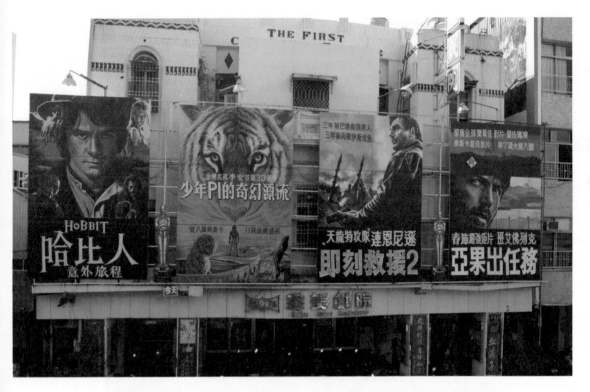

視牆即時轉播，提供臺南鄉親為李安導演集氣加油的平台。當頒獎人宣布李安拿下最佳導演獎的那一刹那，全體觀眾陷入瘋狂，大家舉起雙手、歡聲鼓舞。

這種人情味的交流，也在2009年全美戲院慶祝六十週年的「擁抱分享愛」中可以看到。臺南郵局特別在戲院設立臨時支局，提供影迷朋友蓋紀念郵戳、寄送手繪看板明信片，並將所得捐助給世界展望會原住民急難救助金之用。

第三場：手繪看板的背後

繞了一大圈，這趟旅行來到了終點，旅人回到熙來攘往的永福路，回到最初的起點──全美戲院。站在對街，停在寄車處的宣傳廣告車，上頭滿是當期放映的看板，仰望對照，懸掛在戲院外牆上的四大幅手繪

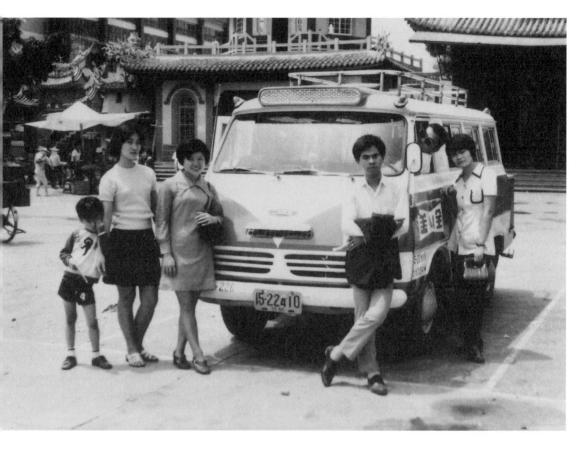

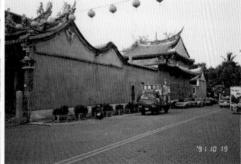

全美戲院早期宣傳放送車，今日．全美戲院至今仍保留宣傳車繞行市區的傳統。

全美戲院手繪看板明信片展示櫃

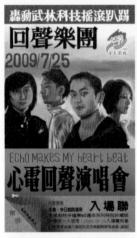

全美戲院手繪看板明信片入場券

電影看板，上頭的影片全部
換了一輪。這座二輪戲院像
是一座時間的幻象館，隨著
電影檔期一片接一片，看板
一面換了一面，每次旅人途
經，又是新的風景。

　　隨著時間推移，電腦繪
圖、數位印刷變得普遍而便
利。加上傳統老戲院不斷關
門，手繪電影看板這項技
藝更顯得稀有可貴。吳家當
然也曾想過要用大圖輸出替
代，但基於對於畫師如家人
的感情，擔心他們離開崗位
後很難找工作，因此決意要
將這個傳統和戲院一起保存
下來。

　　2000年年初，今日‧全美戲院開始進行文創轉型的嘗試，圖像多元
的手繪電影看板很快就成為老戲院重要的視覺元素。手繪不僅僅呈現出
復古、懷舊的質感，所呈現的手感及溫度，也是當時候臺灣主流文青在
厭倦了快速工業化產物而在找回的消費體驗。

　　2005年4月，曾有旅人路過全美戲院，在售票口詢問吳俊誠經理是
否有特殊樣式的票券可購買？當時吳經理看著對街的玻璃，反光照印的
是這些巨幅的海報看板，於是靈機一動將這些手繪看板結合入場券與明
信片，轉印成具保存價值的紀念品。

　　全美戲院第一張手繪看板明信片入場券從此誕生，封面海報是當時
正在戲院放映，宮崎駿的動畫片《霍爾的移動城堡》，執筆的畫師就是

第六代顏振發
師傅（攝影：陳
伯義）

現在大家眾所皆知的顏振發師傅。

　　從吳家接手全美戲院算起，顏師傅已經是這裡的第六代畫師。一開始是登貴在畫，後來由蘇仔接手，之後由阿濱帶著三個徒弟──阿凱、建男、金柱。他們離開後來了一位印仔，可視為全美第四代畫師。在印仔之後、顏振發師傅之前，第五代畫師也姓顏，人稱「顏仔」，傳到第六代顏振發師傅手上已經是2000年前後的事了。

　　過去，他們都是經過吳老闆嚴格地精挑細選，才來到全美戲院。當時畫師多，競爭也相對激烈，面試就是考試，必須現場提筆畫出規定的電影海報。最開始畫師是在全美戲院目前懸掛看板的地方，在永福路拓寬以前這裡是有個延伸出來的陽台，師傅們就躲在自己手繪的巨幅看板後面，不管晴天、雨天都在這個夾縫中奮力揮毫。

當永福路進行拓寬工程，戲院前方的空間被限縮，陽台也跟著被拆卸下來，畫師們搬移至戲院一樓走廊上或對面屬於他們的工作間，成為永福路獨特的街道風景。現在每到週末更可以在戲院前看到有無數個小小畫師，陪伴顏師傅一同動筆作畫，這是戲院目前另一個金字招牌活動——全美今日戲院手繪看板文創研習營。

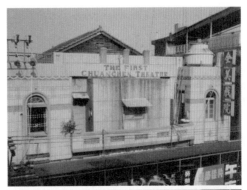

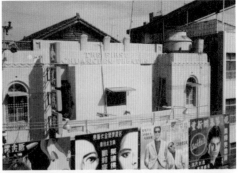

2013年5月，吳俊誠經理與林淑惠夫婦想為辛苦

在拓寬工程前，全美戲院看板後面的陽台是手繪看板師傅繪圖的空間，也是看板儲放的地方。

全美戲院手繪看板文創研習營活動

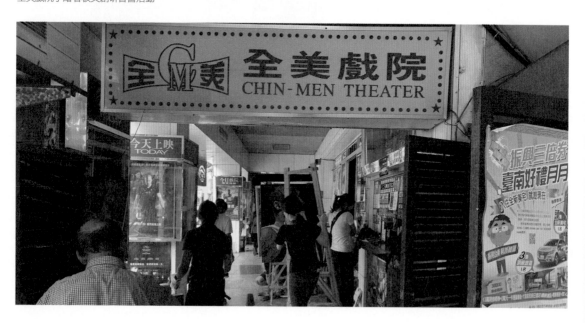

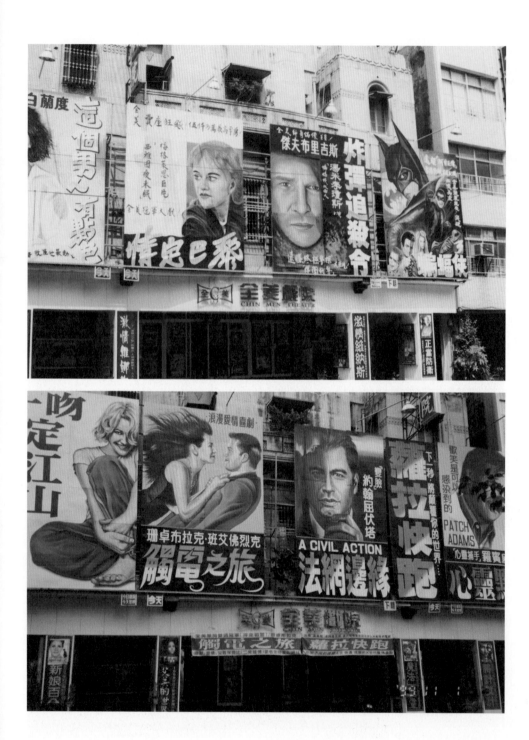

左上：1995年的全美戲院　　　右上：2000年的全美戲院
左下：1999年的全美戲院　　　右下：2003年的全美戲院

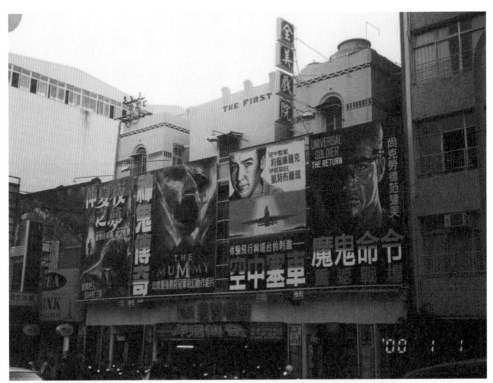

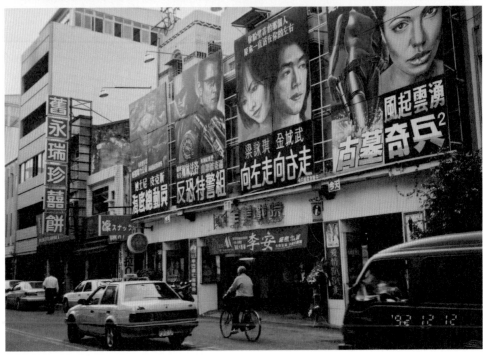

左上：2005年的全美戲院
右上：2005年的全美戲院
下：2007年的全美戲院

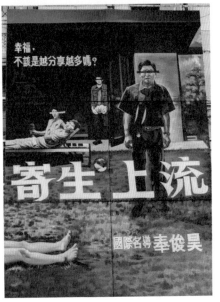

右上：2008年的全美戲院
左下：《變形金剛5》（2017）手繪看板
右下：《寄生上流》（2019）手繪看板

2010年，名主持人Janet隨旅遊生活頻道「瘋臺灣」節目團隊來到全美戲院，與老闆吳俊漢、老闆娘吳呂佳靜合影。

的顏師傅多賺取生活費，也為這項即將消逝的傳統技藝進行傳承而開辦，沒想到卻意外成為只要一釋放報名就迅速秒殺的熱門活動。在這個過程中，不但培養了無數個素人畫師，顏師傅的功力也在這樣教學相長以及年輕學子相互刺激下，不斷進步和提升。

顏師傅如職人般對於手繪看板努力不懈的精神，以及今日‧全美戲院對於傳統戲院文化的保存堅持，讓這位可能隨時跟著老戲院消逝隱沒的看板畫師，成為新時代下的「國寶」。

2010年，名主持人Janet隨旅遊生活頻道「瘋臺灣」節目團隊前來向顏振發師傅拜師學畫，顏振發師傅從此成為鎂光燈追逐的焦點，先後登上《美聯社》、《紐約時報》的國際報導，以及臺灣大大小小的新聞專題與節目，也成為國際巨星來臺宣傳電影時，片商都會委託顏師傅製作明星的手繪看板，作為臺灣伴手禮送給他們。

顏振發師傅之於全美戲院，正如同明星之於他最熟悉的舞台一般，老戲院與手繪看板畫師已超越了過去的僱傭關係，發展出如家人般互相扶持的關係。過去全美戲院是李安導演電影夢的孵育地，現在則是另一個「臺灣之光」運用他的畫筆，持續傳承手繪電影看板文化，培育出許多喜歡畫畫的莘莘學子。

穿越看板，行文至此，在這裡撿個「戲尾」，更多關於顏振發師傅的故事，留待下回分曉。

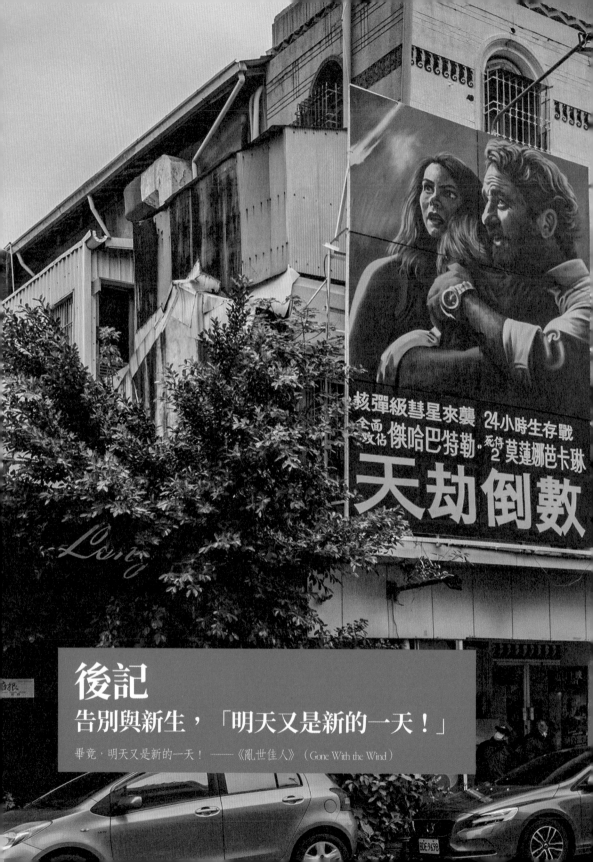

核彈級彗星來襲 24小時生存戰
全面攻佔 傑哈巴特勒・死侍2 莫蓮娜芭卡琳

天劫倒數

後記
告別與新生，「明天又是新的一天！」

畢竟，明天又是新的一天！ ——《亂世佳人》（Gone With the Wind）

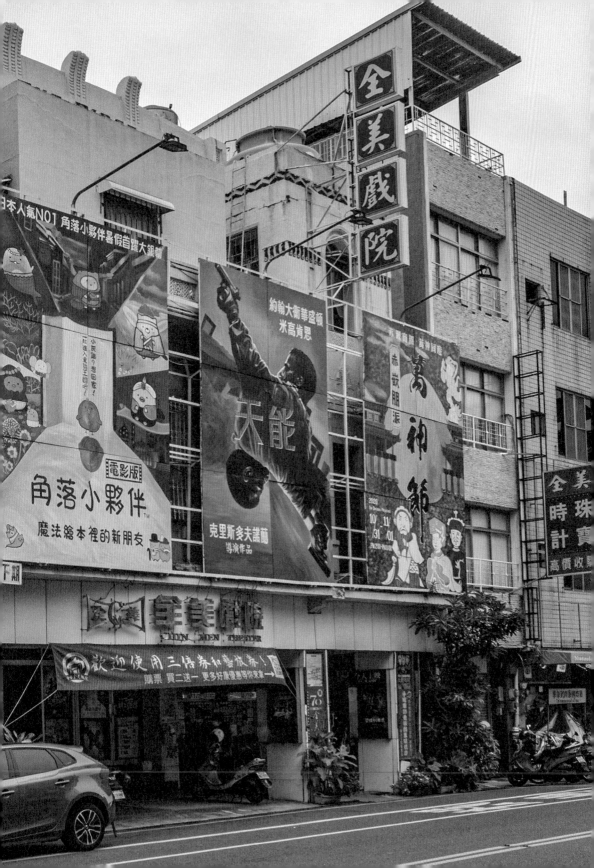

1950年2月12日，富商歐雲明在永福路上投資興建的「全成第一戲院」正式開幕，2020年適逢臺南全美戲院的七十週年。回溯至中正路上今日戲院前身「全成戲院」落成的1946年，今日・全美戲院在臺南市區內已將近走過七十五個年頭。

　　2020年初，吳家原本規劃了一連串慶祝活動，卻因為一場令全世界都措手不及的疫情爆發，打亂了計畫，以致暫緩延期。在二月十四日西洋情人節當晚，全美戲院舉行了「閃光第一・深情開放——全美戲院七十週年亂世佳人特映活動」，重映這部對這間老戲院具有重要意義的影片，也拜數位修復技術所賜，讓舊雨新知能夠與這部具八十年歷史的曠世巨作，再次相遇。

　　當天夕陽西下後，人山人海的觀眾擠在全美戲院門外，排隊等待進場，這已經是許多未見的盛況，像是回到過去映演業的黃金年代，大家興奮地想要擠進戲院裡，一窺熱門大片的究竟。全美戲院以特別企劃方式重新映演這部經典片，搭配情人雅座席、復古刻印的手帕等文創商品販售等活動，還復刻了過去投影在銀幕側邊，用於廣告宣傳或即時訊息的幻燈片，轉換成為觀眾像愛人傳情的工具。

　　《亂世佳人》這部被影評人譽為「臺灣外片史上最威的一部電影」，在臺灣映演歷史中有八次院線的上映紀錄。從目前翻閱到《中華日報》的電影廣告中，全美戲院至今就有四次以上的放映紀錄：1977年

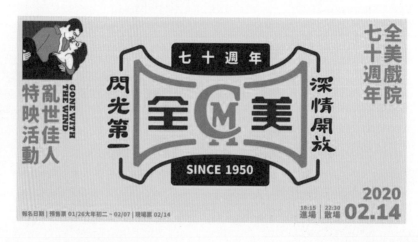

2020年「閃光第一・深情開放：全美戲院七十週年亂世佳人特映活動」主視覺

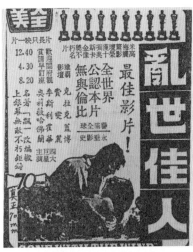

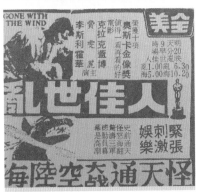

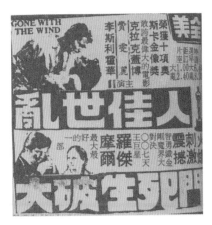

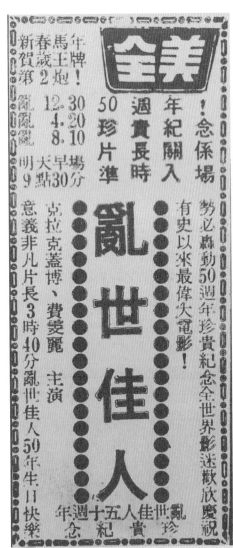

左上：《亂世佳人》1977年2月上映廣告
左中、左下：《亂世佳人》1982年4月上映廣告
右：《亂世佳人》1990年元宵檔上映廣告

春節檔以「真正70釐米」的廣告詞吸引觀眾；1982年四月與其他電影兩片同映進行二輪重映；1990年新春第二炮也就是元宵檔，打著《亂世佳人》五十週年為號召，再到2020年搭配戲院七十週年，以「閃光第一‧深情開放」為名進行特映。

電影《亂世佳人》改編自小說《飄》，由克拉克蓋博與費雯麗主演，敘述美國南北戰爭動盪時代裡一段刻骨銘心的愛情，在殘酷現實的摧毀下，感情終將隨風飄逝。來到影片結尾段落，經歷過大風大浪的女主角郝思嘉，在絕望深淵中望向天際道出：「明天又是新的一天！」（Tomorrow is another day.）這段刻骨銘心的台詞也成為電影史中永恆的經典。

這個勵志的結語不僅能作為2020年全球抗疫底下的祝福語，也可以是全美戲院七十週年時遭遇到經營低潮的註解。觀眾減少進電影院的活動，網路串流平台更加趁勢追擊，各家片商也將大片檔期不斷延後，而導致片源出現問題。這一年可說是映演業經歷到史上最嚴峻的寒冬，不論連鎖的首輪影城或地方型老戲院，全都無一倖免。

從年初高雄三多戲院開了第一槍，半年後仍保留手繪看板傳統的桃園中源大戲院，因敵不過疫情衝擊正式宣布歇業。另外臺北著名二輪電影院朝代戲院、高雄唯一二輪電影院十全影城，以及彰化市裡的臺灣大戲院與彰化大戲院等也都掛起「暫時停業」公告。令許多資深影迷不捨得還有臺北西門町的日新威秀影城，因為租約到期宣布結束營業，原址將興建為複合式商場使用。

大戲院熄燈的新聞令影迷不勝唏噓，但這樣的光景卻再也熟悉不過。時代更迭，曾經的富麗輝煌來到今日則成為被時空遺忘的廢墟，電影和記憶被容納在一座座海市蜃樓裡，但最後經營者用心苦撐仍不敵大環境的變遷。不同的時代要面對不同挑戰與課題，關關難過關關過，緣起緣滅，大戲院歇業的歷史不斷在島國上重演著。

然而，即使疫情使生意經營上更加艱難嚴峻，今日‧全美戲院仍

在全美戲院服
務五十年的顏
杏月小姐

歐仙桃老闆娘
過去顧撕票口
的工作身影，
吳家第一代的
勤勞奉獻是後
輩最好的榜
樣。

舊秉持著「每日開門、電影不斷」的精神，二輪影片在黑盒子裡頭每一天照著時刻表如常播映，歡迎著每位到來的人客，繼續光顧。持續以「客滿」作為志業，即使無法達到「客人滿座」，但一定要讓「客人滿意」。

週末午後，有位孝順的女兒會推著輪椅帶媽媽前來，母女倆不僅喜歡看電影，還喜歡這裡的空調室溫；有位醫生觀眾，總是會帶整個家族全員出動，佔滿一區的觀眾席；一對老夫妻從年輕時的青梅竹馬，到結婚生子後，小孩也一起帶來看電影，戲院成為親子交心的場所，直到兒女長大離家，夫妻倆繼續光顧看戲；家住在北部、過去在臺南唸書的同學們每當重回府城，一定得再光臨這個滿是青春回憶的地方；一些獨身的觀眾在寧靜無語的黑盒子內，孤單的靈魂與電影對話，時而觀看、時而思索、時而沉睡、時而做夢……

韶光荏苒，年輕的觀眾進來了，老顧客卻隨時間一個個不復再見，但今日．全美戲院仍固守原地，受著祀典武廟的關聖帝君老鄰居地庇蔭。在天上的吳義垣老闆與歐仙桃老闆娘保佑著吳家子子孫孫，以及戲院如家人般的老員工都能平安。戲院地下室祭祀的土地公，守護著這座老戲院的地基，讓每個環節從早到晚，皆能在正軌上順利運轉。

吳家第二代的吳俊漢老闆與吳呂佳靜老闆娘遵循過去，父母吳義垣先生與吳歐仙桃女士一早進行開店準備的傳統，吃完早餐後就開始坐定在戲院對面的辦公室，準備好一天的開始。隨後，住在同一棟樓的吳俊誠經理與林淑惠經理夫婦，也裝備好工作的狀態，過街前往戲院二樓的經理辦公室，他們過去都是從最基層開始做起，跟隨著父母親的腳步，傳承至今。戲院即家，吳家人好似一整天都在顧店狀態，也沒有所謂的週末假日，守候著這間養育四代的戲院。

雖然因為疫情關係，中午前的早場電影放映全面取消，但他們都在上午就預備好開業的流程，如戲院管理員的曾先生是第一個到達的員工，他會開始清潔環境、打掃、搬桌椅，接續就開始寄車服務，晚上由

顏小姐與他的兒子、吳俊漢與侄女兩代於戲院前的合影

吳家三代同堂於全美戲院前的合影

瑄嬟接手。

　　售票小姐們會中午到達，平常日是服務五十年的顏杏月，假日有工讀生書慧，她們賣票兼顧商品排列整齊的販賣部，有時也得爆爆米花，香氣滿溢整間戲院。另外，還有坐鎮在店門口的撕票員芸慈，以及明星級的手繪看板師傅顏振發，兩邊的騎樓是他現成的工作畫室，今日・全美戲院不僅僅是他們的工作場域，已快變成他們第二個家了。

　　每一個人堅守自己的崗位，各司其職，日復一日，年復一年，開門、關店彷彿運轉了七十年這麼久。一切看似一如往常，其實這一年吳家並未因疫情而固步自封，除了堅守本業，他們積極對外與不同單位進行跨界合作，能期待未來這間老戲院將持續為觀眾開著大門。電影不散，要在不變中求變，迎向下一個嶄新的經營階段。

　　時光飛逝、光影如流，電影是時間的藝術，當投影光閃爍的瞬間，膠捲將一去不復返。老戲院則是容納光陰的空間藝術，也是時間的雕刻，一眨眼，走過了七十年。二輪片放映的過程有個重要的儀式，就是兩片電影中間有個中場休息得換場時間，一部片的結束也是另一部片的開始。七十週年對於今日・全美戲院不只是一個里程碑的結束，也是這間二輪老字號戲院新生的開始。

　　大井頭的水仍在流，她是這座戲院七十年最好的見證者，更是這座城市的起源所在，以不同的形態守護著自己拉拔的孩子。臺南府城的命脈仍驅動著，伏流之水穿越各個角落。

　　在疫情蔓延的天空底下，在即將歡迎四百年誕辰的城內，也正如火如荼地進行不同的更新工程。赤崁文化園區挖出了層層疊疊的歷史遺址，南鐵東移工程拆除了滿溢著井水的張家古井、清代百年糖間，還有無數市民的家園，許多記憶中的地景將隨時間不斷消逝，但不同的故事會以不同方式留下。但願未來，我們都成為有歷史的人。

致謝

故事疊合於書中，歷史記憶也是如此。這本書不僅要獻給今日・全美戲院七十週年的一份禮物，也期望以這座知名的老戲院，重新連結起臺南府城即將迎來建城四百年的歷史。

這本書的書寫像是一個告別與新生的過程。2020年，對我來說是個不斷告別的一年。年初離開了臺北這座教會我獨立與思考的城市，回到家鄉臺南，展開新的生活與書寫工程，不斷進出在文字與戲院之間，來回於現實與歷史之間，重新認識這個俯拾皆是故事的我城。

而我的阿公王水永先生選擇在春天離開，到天上找成仙的阿嬤蘇桂花女士。夏末時分，經營今日・全美戲院的吳家剛迎接新生的第四代公子，卻同時向第一代老闆吳義垣先生道別，他要去一趟遠行，與許久未見的吳歐仙桃女士相逢。

這些經歷過日本殖民與國民政府政權統治，從小受日本教育、令人尊敬的祖父輩，像是結夥說好要一起離開似的，在這一年間陸續離我們而去，將許多未竟之業留給地上的人。在此，感謝這些胼手胝足為臺灣這塊土地奉獻的祖父母輩。

這本書是由遠足文化龍傑娣總編策畫出版，感謝她對我的信任並賦予重任；還要感謝國立臺灣師範大學臺灣史研究所蔡錦堂教授，在書寫期間細心與耐心的指導與審定。

這本書能夠完成，要感謝我的父母王輝益先生與許惠蓮小姐，以及兩個妹妹王怡文與王怡雅在這段時間無條件的支持。

　　感謝國家藝術基金會的藝文補助，提供給我充裕的資源，完成相關調查研究；感謝李安導演、李崗導演、蔡明亮導演、藍祖蔚老師、謝銘祐老師、李光爵老師、但唐謨老師給予這本書的支持與推薦；感謝好友陳伯義提供攝影的協助，讓這本書增色不少；感謝國家電影及視聽文化中心、《鹽分地帶文學雙月刊》、蘇道泓、王雲霖、林竹方的協助。

　　最後感謝今日・全美戲院裡的成員，以及待我如家人般的吳家三代，給予我無私的關愛與慷慨的幫忙，因為您們，才成就了這本書，謹以此書獻表達我對您們無限的感恩之情。

王振愷
2020年12月於臺南鹽行

從全美戲院走到今日戲院

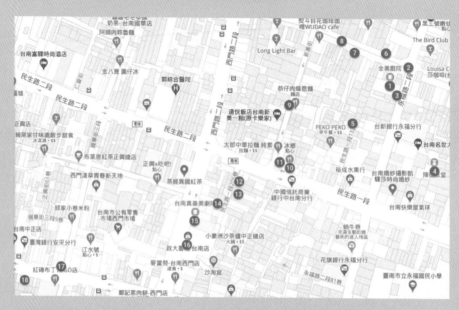

全美戲院到今日戲院周邊景點

1. 全美戲院
2. 大井頭
3. 舊永瑞珍喜餅
4. 陳德聚堂（古都戲院）
5. 北巷古街
6. 全美創辦人歐雲明全成皮廠原址

7. 百年傳承 吳萬春香舖
8. 美盛布行
9. 帆寮街
10. 冰鄉
11. 新美街街屋商店
12. 新泉座原址

13. 絕對空間
14. 戎座原址
15. 台南真善美劇院（宮古座）
16. 政大書城 台南店（宮古座）
17. 戎館
18. 今日戲院

建議路線：

陳德聚堂（古都戲院原址）→北巷古街→舊永瑞珍喜餅─永福路二段→
全美戲院─民權路二段→大井頭→歐雲明全成皮廠原址→百年傳承吳萬
春香舖→美盛布行─新美街→新美街街屋商店→慈蔭亭→阿田水果店&
太郎中華拉麵─民生路一段→冰鄉─民生路一段205巷→戎座原址、新
泉座原址→絕對空間─西門路二段→真善美戲院→政大書城台南店（宮
古座原址）→戎館→今日戲院

在這蝸牛巷的巷頭買了老屋居住，貪的是這巷路位於府城西門町最繁華熱鬧的宮古座戲院後頭，是鬧區中幽靜的山谷的關係。

——葉石濤，《往是如雲》

簡阿淘就離家散步去了。走到「大井頭」附近的「皇后電影院」時，忽然那電影的巨幅廣告吸引了他的注意。那天晚上上演的是英國片子，片名叫做「紅鞋子」。

——葉石濤，《紅鞋子》

這是葉石濤葉老文學作品中出現過的兩間戲院，分別是日治時期的宮古座戲院，以及化名為「皇后電影院」的全美戲院，兩座戲院在臺南戰前與戰後的戲院歷史中皆佔有舉足輕重的地位，過去周邊一帶更是臺南市區商業戲院的一級戰區。

這次老戲院踏訪路線遊走在葉老的生活範圍，一起化身成書中的簡阿淘，這條路線也是經營今日・全美戲院的吳家在公務上必經路線，更是臺南府城的核心區域。深入小巷、穿梭這座鬧區中幽靜的山谷，走一趟從全美戲院走到今日戲院的私房路線。

全美戲院——1950年，臺南富商歐雲明在永福路上投資興建的「全成第一戲院」落成開張，這即是全美戲院的前身，今天當我們談到全美戲院，會直接想到的是顏振發師傅的手繪看板、李安導演的電影啟蒙地……但其實還有好多故事藏在這間戰後完整保留下來的老戲院裡。

2020年適逢全美戲院七十週年，碰巧遇上疫情，使得許多慶祝活動都

得暫緩，不過戲院秉持著「每日開門、電影不斷」的精神，二輪影片仍舊天天照常播映，歡迎人客繼續光顧！更多關於全美戲院的歷史，也留待筆者預計年底發行的紀念專書裡，繼續說給觀眾聽！

●周邊景點：大井頭、舊永瑞珍喜餅

陳德聚堂（古都戲院原址）——距離全美戲院幾步之遙的古都戲院，現址為市定古蹟——陳德聚堂。1949年開始營業，當時以露天電影院形式經營，就在祠堂前的廣場上擺上椅子、簡易的投影布幕，膠捲放映機就從祠堂的正門投射至廣場上的銀幕上。隔年，1950年義興影業公司進駐古都，由一位唐先生作為代理人，提供南部戲院能夠更便利還租影片。

從陳德聚堂出來跨過永福路，往對面小巷走進去，來到充滿古色古香的北巷老街。這裡彷彿時空凝結，藏著才華洋溢且好客的素人木雕師——老得師傅，與全美戲院的顏振發師傅都是網路聲量極高的職人藝術家，這條巷弄還有老屋欣力的文青早午餐店PEKO PEKO。

●周邊景點：北巷古街、老得木雕、PEKO PEKO

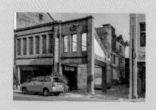

全成皮廠原址——每次來到民權路總會被她的安靜高雅所吸引，早從荷蘭時期在這裡打造了「普羅民遮街」，這裡就成為臺南許多富商名店發跡的起點，包括以紡織業起家的「臺南幫」侯雨利及其弟子吳修齊、林百貨創始者林方一當年離鄉背井來臺，就是在彼時本町上的日吉屋吳服店，從帳場的基層工作做起。

全美戲院創辦人歐雲明生於1910年，他的發跡過程與許多臺灣白手起家的富商類似，1928年當他從臺南中學一畢業，隨即就開設全成皮商及造

皮廠，原址就在全美戲院轉個彎，位
於民權路二段與永福路街角。

●周邊景點：吳萬春香舖、美盛布行

新美街街屋商店──新美街近年來成為臺南小巷觀光的熱點，這條
街共分為三段：成功路至民族路稱為「米
街」、民族路至民權路稱為「抽籤巷」，這
次走訪所行經的是民權路至民生路南段的新
美街。這裡有成排的街屋商店，商店後方有
條暗巷稱為──帆寮街，這裡是五條港最南
側安海港上游帆寮舊港所在。

●周邊景點：帆寮街（上圖）、慈蔭亭、阿田水
果店、太郎中華拉麵、冰鄉

戒座原址、新泉座原址──沿著新美街橫過民生路、走入205巷，
在1910年代這個周邊新成立了兩間同質性相當高的戲院：「戒座」
（1912-1934）與「新泉座」（約1915-1924），彼時為錦町範圍內，而
且皆由日人興建而成，後來也都成為專映電影的常設館，因此彼此競爭
相當激烈，甚至發生過兩戲院的辯士鬥毆事件。2021年1月初，戒座翻
修完成正式啟用。

絕對空間──在民生路205巷裡，有一個以當代藝術展覽、交流、記
錄為主要定位的畫廊白盒子──絕對空間，
空間名稱取自牛頓力學第一定律中的已被愛
因斯坦的相對論所推翻的不存在的空間。
除了有好看的藝術展演，還有辦理「絕對思
塾」系列活動，已成為臺南深度文青來聽講

座、文化議題走訪、參與工作坊的匯集地。

台南真善美劇院、政大書城台南店（宮古座原址）——最初以市營劇場作為規劃設立的「宮古座」（1928-1977），位置在西門町通的西市場對面，日本寺殿的外觀造型仿自東京歌舞伎座，除了作為商業戲劇演

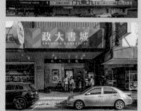

出與電影放映，也提供國家節慶與地方團體活動場地使用。

　　戰後由國民黨黨營的中影公司接收，改為延平戲院繼續經營。據吳經理回憶，小時候也會來這裡的漫畫店看書，或是延平戲院看電影，物換星移，現在則成為臺南唯一的藝術院線——真善美戲院，地下室則為寬敞的政大書城。

戎館——前身「戎座」（1912-1934）位在錦町（現今民生路一段巷內），1935年搬遷至田町，現今中正路與國華街交叉口位置，在戰後改名為「赤崁戲院」，營運至1961年歇業。1990年代黑橋牌中正路門市進駐，2021年以修復工程重現「戎館」的建築樣貌，目前以復合型文創賣場經營，成為中正路新地標。

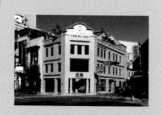

今日戲院——前身為1946年所開幕的「全成戲院」，後來改為雙線經營，分為電影部與戲劇部，後又將「全成戲院」改分為「大全成戲院」、「小全成戲院」，並還兼營「全成旅社」。1984年歐家將戲院轉手給吳家，一樓曾改建為速食店、精品街經營，二樓戲院曾轉租給歌舞團，目前以二輪戲院模式經營。

凝視今日・全美戲院——建築空間巡禮

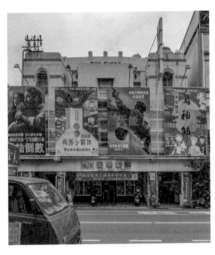

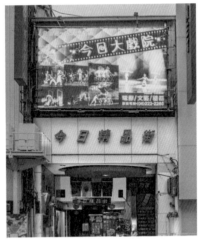

全美戲院建築小檔案
●建成年代：1950年
●建築師：1950年為李清池、1989年林三進建築師事務所改建
●總面積：492平方公尺
●座位數：一樓A廳330位、二樓B廳210位

今日戲院建築小檔案
●建成年代：約1946年
●總面積：368平方公尺
●座位數：550位

第一階段

　　戰後，日治時期的大宮町通更名為永福路，當時周邊成為臺南的銀行聚集地。除了原有的臺灣銀行，還有華南銀行、第一信用、第二信用、彰化銀行等設立在這一帶。1950年2月12日，富商歐雲明與其四個兄弟共同投資的「全成第一戲院」，於永福路與民權路街角正式開幕。

　　從老照片可以看見當時建築採三連棟、三層樓格局設計，

外部立面左右對稱並有許多藝術裝飾點綴在上頭，一、三樓都標誌有「THE FIRST CHUANCHEN THEATHE」、二樓窗上則有中文「全成第一戲院」字樣，在中央更置放了「歐」的刻字代表為歐家所經營。

戲院內部為一個完整大廳，一、二樓皆有座位區，面向同個大銀幕。一樓外部由西洋柱支撐出的上下客的載客空間中間為售票亭，兩側分別有理髮廳和販賣部小店；二樓除了有上排座位區，臨路側為辦公室，窗外有一個完整的天臺空間；三樓則作為倉儲使用。

第二階段

1969年正月底，歐雲明先生因財務因素，將「全成第一戲院」轉售給原本在經營百貨事業的親妹妹歐仙桃與妹婿吳義垣先生，夫妻倆旋即進行戲院的改裝工程，當時仍維持一廳的經營。

從1988年的老照片可以發現，二、三樓立面與天臺被後來架起大型手繪看板所遮蔽，作為電影海報廣告使用，看板背後的天臺則成為畫師們現成的工作室使用。一樓原為有「THE FIRST CHUANCHEN THEATRE」字樣的門框處，也以訂製「全美戲院」、「聲光第一」、「冷氣開放」的組合板覆蓋。

此外，戲院也調整了一樓的空間使用，原本位在中間的售票亭改置放在右側，左側則成為海報牆、電影周邊的展示櫃使用，原本兩側的理髮廳和小店面都消失，門廳、撕票口與販賣部也拉到了階梯以內。當時另一個內部工程就是廁所的改建，「全成第一戲院」初建時仍為茅坑，早期很多觀眾都會戲稱聞到味道就知道來到全成第一，吳家接手後便將廁所改為現代化的沖水馬桶。

經過這番更新後，同年4月12日「全成第一戲院」更名為「全美戲院」，由吳家接手重新開幕。

第三階段

　　1989年前後，全美戲院所處的永福路二段進行道路拓寬工程，戲院原本懸挑出來的載客空間被壓縮，二樓的天臺被拆除，戲院前觀眾停放的寄車也不復見，原本的售票亭與展示櫃也被壓縮進與前廳平行，騎樓因此被打通，成為目前全美戲院一樓外部的配置。

　　這個階段的重點是進行一廳分為兩廳的改建工程，由林三進建築師事務所繪製的建築平面圖與剖面圖，便是因應拓寬而提出戲院改建規劃：在原先的二樓觀眾席前方增建鋼構舞台，並立起隔音牆，區隔出二樓的小影廳，分廳後全美戲院的電影廣告也出現A、B廳之分別。

第四階段

　　1990年代，隨著錄影帶、VCD的出現，人們的觀影習慣改變了，加上2002年臺南連開三家百貨公司，商場的多影廳模式改變了大眾的觀影習慣。全美戲院於1999年內部再次進行整頓裝修，其中一大目標是翻轉大眾對於二輪戲院髒亂的印象，清潔與舒適成為這次的重點，也進行廁所翻新、木椅全面換新、內部木造結構的補強等工程。

　　2007年，由於颱風襲擊，造成屋頂破損、漏水嚴重，後來戲院雖經局部整修，但仍無法完全改善。於是，隔年戲院全面翻修，採取將舊有瓦片拆卸、用鐵皮包覆的手段，當時拆卸下外部至少兩千塊以上、共有五十多年歷史的屋瓦瓦片，並舉辦民眾索取紀念與屋瓦藝術創作活動，以喚起市民與老戲院共同的回憶。

今日・全美戲院年表

背景分期	歐家與吳家家族史	全美戲院	今日戲院
日治時期以前 1624-1661：普羅民遮城、普羅民遮街。 1662-1683：承天府、四坊三街。大井頭內有渡口，來臺者由此登陸，為臺江海陸交通樞紐，成為臺南府治市街發展中樞。 1684-1894：半月城 - 赤崁城 - 紅毛樓 - 番仔樓、十字街、五條港。			
日治時期 大宮町一丁目與本町四丁目交叉口。現址有兩種說法：一是林方一先生在創建林百貨前所開設的林方一商店與其住家位置、二是葉飛雄先生在此蓋了一棟三連間的豪華住宅兼店鋪	歐雲明生於 1910 年，年輕時專門買賣牛阜等農業器具，1928 年自臺南中學一畢業，開設全成皮商及造皮廠。1928 年歐家么妹歐仙桃出生；1929 年吳義桓生於小西門（小西腳）。		1946 年 10 月 10 日由歐家五位兄弟分別以一股二十萬元、共五股一百萬元集資而成，歐雲明擔任董事長兼總經理，開始經營「全成戲院」。
草創建成時期 （1950-1968） 延續日治時期戲院分布，1960、70 年代當時臺南市的中、西區尚未合併，戲院集中在這兩個行政區，發展出戲院群聚區塊—「電影里」，北至成功路、南至友愛街。 1960 年代，臺南戲院百家爭鳴，戲院開始出現搶片風潮、巴結片商、爭搶廣告版面。戰後至 1950 年代初正值臺南歌仔戲、布袋戲進入內台的黃金時期，但進入 1950 年代後半由於台語片興起，加上觀眾看戲習慣開始改變，內台人戲逐漸被電影取代、快速衰頹，戲團紛紛出走商業戲院。	歐雲明於 1953 至 1957 年連任第二、三屆的臺南市議員，在 1957 至 1959 年擔任第三屆臺灣省臨時省議會議員，接續 1959 至 1960 年轉任第一屆臺灣省議會省議員，於 1963 至 1968 年擔任第三屆臺灣省議會省議員。 1953 年歐仙桃與吳義垣先生結婚。 1950 年代初期，歐仙桃於全成戲院旁，現在店址為中正路 261 號，開設「新全美」的百貨店，也租下大小全成戲院販賣部經營。	1950 年 2 月 12 日歐雲明先生開設永福路上的「全成第一戲院」，開幕日上映的第一部電影為哥倫比亞出品的彩色片《臙脂虎》（The Loves of Carmen，1948)，並舉辦摸彩活動。	「全成戲院」在後來改為雙線經營，分為電影部與戲劇部，後又將「全成戲院」改分為「大全成戲院」、「小全成戲院」，並還兼營「全成旅社」。 1953 年底到 1957 年將「全成戲院」分為「大全成戲院」「小全成戲院」；1958 年「大全成」消失；1967 年「小全成」改為「全成」。 1950 年代後半，全成戲院將表演部門收起來。 「小全成戲院」已更名為「全成戲院」多年，1968 年因取得國泰影業的國語片放映權，打算轉型成為國台語片的專映戲院。

接手困頓時期 （1969-1970） 黑白電視逐漸興起普及，戲院開始使用超視綜藝體。 1969 年《電影法》：戲院除了中央核發臺灣省影戲院營業許可證，還要到地方政府商業課登記，戲院得同時拿到中央跟地方的兩張證照才可營業。 在民風保守的年代，戲院如果在正片中穿插露骨片段能招來生意，雖然當時電檢森嚴但插片風潮仍盛。	歐雲明將中正路上的大、小全成轉賣給了同為董事的歐雲炎，但人在北部行醫的他將經營權全權交給大妹歐油柑及妹婿陳慶輝負責。 歐雲明先生以五百萬元轉售給當時仍在經營新全美百貨店的小妹歐仙桃與妹婿吳義垣，以當時投資報酬率並不被看好。	1969 年 4 月 12 日「全成第一戲院」改名為「全美戲院」，上午九點特別聘請時任市長的林錫山出席開幕剪綵，上映的開幕電影是史提夫麥坤主演的《警網勇金剛》。 接手初期生意遇上瓶頸，1969 年上演的《冰王之王》只賣出一張票兩塊錢的超低價，並祭出抽獎摸彩等宣傳方案，刺激票房，最後在排片經理的推薦下開始進行「插片」生意。 「插片」招來便衣警察突擊，地檢將負責人以妨礙風化移送法辦，全案因沒有足夠證據獲判無罪，雖然逃過刑事處罰，分局長還是用行政法以初犯進行吊扣營業牌照，並勒令戲院停業三天。	1969 年全成戲院以史恩康納萊主演、一連五集輪番上陣且場場爆滿的《007 第七號情報員》系列作為風光落幕，戲院正式改名為「今日大戲院」繼續經營，戲院以首輪西片為主。
二輪經營時期 （1971-1989） 經濟起飛，整個臺灣社會的消費水準提升，連帶著更有能力進行娛樂行為，看電影成為更為普及的日常休閒活動。 彩色電視衝擊，臺灣國語片從盛事逐漸走向蕭條。 當時歌廳秀盛行，在臺南文化中心 1980 年代建置前，由於戒嚴時期歌手被規定需在合法營業場所才能表演，戲院營業項目除了映演外，也有表演戲劇等，因此成為重要場地。 1983 年 11 月《電影法》三讀通過，取代電影檢查法，不過當中許多細則卻因爭議	吳家全家原擠在現今戲院辦公室所在，隔間起來給幾個小孩睡，後來兒女長大，空間不足，正好戲院對面要賣，父母於民國 1979 年買下，全家搬到居住。 1983 年夏天歐秀宣布拋售今日戲院，戲院關閉將近一年，希望能夠脫手，卻始終無人洽詢，當時戲院停業有個不成文的規定，如果一年後沒有復業，未來要在原戲院再開業，所有營業登記就得全部重新申請。吳義垣與歐仙桃兄及娘家的舊情，加上對於老戲院的情感，夫妻倆決定克服萬難頂下。	1971 年 5 月 1 日，全美戲院在美商聯美影片公司經理建議下，正式從首輪轉型為二輪戲院，經營上逐步走向穩定。 1977 年可以說是全美戲院最豐收的一年，當年許多大片都在此進行放映，也將許多經典名片重新上映，為戲院奠定下穩固的資本基礎，當年片單包括《亂世佳人》、《北西北》、《賓漢》、《中途島》、《大金剛》、《福爾摩斯》等。 1975-1980 年當時全美戲院聘請新經理，上一個服務的戲院為實踐堂，在其建議下向國民黨承租了這個場地，同樣作為二輪戲院使用。	1971 年大全成戲院經營不善，1972 年 2 月戲院結束營業，轉租給千大百貨，經營近十年，1982 年千大百貨發生火警，加上百貨擴大經營，搬遷至延平大樓，閒置下來的空間仍轉租給不同商店，作為店面使用。 1972 年《中華日報》也出現今日戲院「兩片同映」的廣告，且以國語片為主，轉型成為二輪戲院；1976 開始國語片、外語片夾雜，學生憑證十五元；1977 開始嘗試兩部同類型影片一起映演。 1984 年 7 月以吳耀漢、岑建勳、葉德嫻主演的港片《雙響炮》作為開幕鉅片。同年年底，洪榮宏與江蕙到此登

過多，五年後官方暫時將此條文凍結。 1987年解嚴前後，臺南市區內掀起綜藝歌舞秀的風潮，不同於1970年代全美戲院的歌廳秀場模式，這次「舞」成為重點其中情色歌舞團，也就是俗稱的「牛肉場」，在這一波風潮中異軍突起。		1973年至1974年間將戲院場地租借給電視台或唱片公司使用，舉辦影歌星聯合大公演，將全美戲院幻化成歌舞昇平的秀場，這兩年間共有五套表演在全美戲院輪番公演。 1989年前後永福路進行拓寬工程，同年六月全美戲院進行一廳分割為兩廳改造工程。	台演出。 1986年接手今日戲院後兩年，當時西方速食餐飲大舉進入臺灣社會的年代裡，順勢在一樓店面開起一間速食店，不過後來仍敵不過香思麥與麥當勞大品牌的競爭，逐漸被邊緣化，一年後吳家發現無利可圖就迅速退場，一樓空間又再度閒置下來。 1988年5月7日「整修內部、暫停營業」的廣告貼出後，事隔幾天，今日戲院搖身一變成為「今日影劇院」轉租給歌舞歌舞團與牛肉場演出使用。
多方競爭時期 （1990-2000） 電視第四台，到後來的錄影帶、VCD其MTV包廂這些視覺媒介出現，看電影不再只偏限在戲院裡，臺灣大眾的觀影習慣逐漸從集體轉向個人，再加上臺南市區內的戲院過度飽和，早已有供過於求的情況，1980年代後新興的百貨大樓型影廳加入，使得戰況來到最激烈的階段。 1992年臺南市政府規劃將海安路進行拓寬，以及將週邊商家導入地下街，卻引爆出一連串政商勾結弊案與工程問題，使得中正商圈快速走向沒落。	吳家第二代吳俊漢、吳俊誠兄弟逐漸接棒經營。	不少戲院相繼投入二輪戲院經營，也使得今日・全美戲院競爭者逐漸增多，最大宿敵就是統一中國城，兩邊爭奪臺南二輪戲院的龍頭寶座，這場「中美戰爭」從1990年中期打到2011年中國城戲院正式結束營業為止。 全美戲院於1999年內部再次進行整頓裝修，其中一個大目標就是翻轉大眾對於二輪戲院髒亂的印象，清潔與舒適成為這次的重點，也進行廁所翻新、木椅全面換新、內部木造結構的補強等工程。	1993至2010年，今日戲院的一樓改為「今日精品街」經營；1993年起，二樓的主廳正式改為目前今日・全美戲院二輪放映的經營模式，二輪大片會先在位子較多、場地較大的今日戲院先做放映，一至兩週後再移至全美戲院續放。

文創轉型時期（2001 至今）

2001 年 4 月 23 日　《臥虎藏龍》上映，李安第一次重返全美，舉行簽名會

2002 年 12 月 30 日至 2003 年 1 月 4 日　由社區大學主辦並策劃一系列張作驥導演作品影展，包含《美麗時光》、《忠仔》等影片。
　　　導演張作驥、范植偉和高盟傑等人參與座談及舉辦簽名會活動。

2002 年 9 月 2 日　全美戲院長期提供三軍觀賞勞軍電影，吳義垣先生榮獲國防部「敬軍模範表揚」。

2003 年 10 月 18-24 日　舉行第三屆南方影展「河流海洋與城市記憶」。

2004 年 11 月 13-19 日　舉行第四屆南方影展「迴流·南望風景」。

2004 年 12 月 12 日　《綠巨人浩克》上映，李安二度來訪，和觀眾、臺南一中、臺南藝術大學學生互動，並由黃玉珊教授主持《綠
　　　巨人浩克》電影座談會。

2005 年 3 月 12 日　古都電台「生活雜誌」節目專訪。

2005 年 4 月 28 日　全臺首創手繪看板明信片戲票發行。

2005 年 6 月 10-13 日　崑山科技大學視訊傳播設計系舉行「頂級吐司—讀影細胞」畢業影展。

2005 年 11 月 19-26 日　第五屆南方影展「五克拉南方光芒」，《翻滾吧！男孩》導演林育賢、《無米樂》導演顏蘭權、莊益
　　　增得獎影片在此初試啼聲，眾多競賽影片中許多年輕導演蒞臨，九把刀也在其行列。

2005 年 6 月 24 日　《無米樂》上映，臺南縣長蘇煥智、導演顏蘭權、莊益增親臨現場。

2006 年全美 55 週年，進行歷史屋瓦整修工程，「舊瓦」分送觀眾及有緣人並舉辦「弄璋弄瓦」藝術創作比賽。

2006 年 11 月 18-26 日　第六屆南方影展「菲林新新嚐」。

2007 年 6 月 8 日　導演林育賢《六號出口》國片上映，舉行電影座談會並由戲院發動學生街頭造勢。

2007 年 11 月 17-25 日　第七屆南方影展「愛情無線想像無疆野」。

2007 年 11 月 10-16 日　《插天山之歌》於全美首映，知名導演黃玉珊、企業家許文龍先生蒞臨觀賞。

2007 年 1 月 6 日　侯孝賢導演、演員舒淇和張震等人為拍攝慶祝法國坎城影展 60 周年 10 分鐘短片《我的電影院的記憶》借用
　　　全美戲院身影為景，將全美戲院身影推上世界舞台。

2007 年 5 月 20 日　上演第一次求婚記，平面電視媒體大幅報導，形成戲院求婚風潮，戲院至今共上演五次求婚記錄。

2007 年 6 月　《台灣光華雜誌》出版中、英、日語的專訪報導。

2007 年 7 月 4 日　臺南科技大學美術系「染色體 A+B」期末影展。

2007 年　發行「全美電影時光百寶盒」，並榮獲府城十大伴手禮入圍大獎。

2007 年 2 月 3 日　民視「民視異言堂」製作節目《戲·夢·老電影》。

2007 年 5 月 4 日　長榮大學大眾傳播系舉辦「U 世代新五四影展」。

2007 年 7 月 15 日　世界盃台、荷棒球賽大螢幕現場轉播。

2007 年 10 月 28-30 日　公視「下課花路米」製作節目《躍上大螢幕—我是大明星》。

2007 年 3 月 15-16 日　回聲樂團舉辦《巴士底之日》搖滾唱會。

2008 年 8 月 15 日　奧運會期間，現場大銀幕轉播中、台棒球賽。

2008 年 9 月 5 日　長榮大學大眾傳播系舉辦「綻放。光影映象」畢業影展。

2009 年 7 月 25-26 日　回聲樂團《心電回聲》超感官震撼搖滾演唱會。

2010 年　賴清德舉辦「看見未來」競選影片首映會。

2010 年 3 月 18 日　Discovery 電視台「瘋台灣」節目製作採訪專輯。

2010 年 4 月 30 日　崑山科技大學視覺傳達系舉辦「螺絲起子影展」。

2010 年 8 月 29-30 日　客家電視台《丫憨妹》借用戲院拍攝電視劇。

2010 年 9 月　與歐威紀念館合作，舉辦《養鴨人家》、《故鄉劫》義演，邀請孫越、歐威夫人進行座談。

2010 年 9 月 11 日　「紀念歐威影帝 75 歲冥誕」提供《養鴨人家》、《故鄉劫》兩片免費欣賞，全美戲院邀請歐威夫人、
　　　新化鎮長、電影資料館館長張天驥、資深藝人孫越等人蒞臨。

2010 年 11 月 19 日　亞運會期間，大銀幕現場轉播台、韓棒球冠軍賽。

2011 年 3 月 1 日　三立電視台《在台灣的故事》製作專輯節目。

2011 年 7 月 7-9 日　雞屎藤民族舞團演出《昭和摩登 府城戀歌》。

2011 年 8 月 8 日　全美戲院與臺南地檢署合作舉辦《父後七日》電影賞析活動，更生人及家屬受保護管束人前往觀賞。

2011 年 8 月 14 日　全美戲院與財團法人罕見疾病基金會合作，招待病童及其家屬觀賞《帶一片風景走》關懷罕見病童。

2011 年 10 月　大愛電視台「小人物大英雄」製作節目《吉光片羽》。

2011 年 10 月 20 日　國家地理頻道製作《鄭成功古船》紀錄片，全亞洲首播選擇以在鄭成功驅荷復臺的臺南市，且歷史最悠久的全美戲院放映。

2011 年 11 月 21 日　全美戲院獲得臺南市政府頒發「臺南百家好店」殊榮。

2011 年 12 月 26 日　國藝會臺南文化旅「藝集棒」專案，全美列為首站，企業家現任國藝會董事長施振榮帶隊前來觀賞《南進台灣》紀錄片。

2012 年 3 月 25 日　與中華電信 MOD 業者舉辦 NBA 林來瘋籃球賽，尼克與活塞兩隊現場大螢幕轉播比賽。

2012 年 5 月 31 日 -6 月 3 日　雞屎藤民族舞團演出《府城三部曲》。

2012 年 8 月 27-30 日　劇組借用拍攝《台灣有個好萊塢》影片。

2012 年 8 月　市政府文化局邀請服務於全美戲院電影看板畫師顏振發老師繪製十四幅巨型愛情電影手繪板，配合市政府舉辦「七夕愛情城市活動」。看板安裝於市中心海安路上，成為另類城市美學。

2012 年 10 月　壹電視「台語第壹鮮」節目邀約人物專訪，預計 11 月播放。

2013 年 2 月　進行現場轉播奧斯卡頒獎典禮，為以《少年 PI》入圍的李安導演集氣。

2013 年 2 月　在全美戲院進行《阿嬤的夢中情人》南部首映會。

2016 年　首辦「全成有戲」三大強團：相聲瓦舍、魚蹦興業、卡米地，喜捲府城。

2016 年臺南藝術節稻草人舞團於今日戲院演出《今日‧事件》。

2017 年　「全成有戲」：《芋仔先生與番薯小姐的今日戀歌》。

2017 年　台南國際兒童電影節短片頒獎典禮。

2018 年「全成有戲」：如果兒童劇團於今日戲院演出《番茄大戰》。

2019 年　黃偉哲市長就職周年，於全美戲院進行記者會。

參考書目

研究檔案庫

中央研究院人文社會科學研究中心地理資訊科學研究專題中心，「臺灣百年歷史地圖」。

中央研究院人文社會科學研究中心地理資訊科學研究專題中心，「臺灣老戲院文史地圖（1895-1945）」。

中國哲學書電子化計劃，《臺灣府志》。

法務部，「全國法規資料庫」。

國史館臺灣文獻館，《臺灣省行政長官公署檔案》。

國史館臺灣文獻館，「中華民國議會議事錄」。

國家電影中心，《電影年鑑（1978-2017）》。臺北：國家電影資料館。

黃建業等編（2005）。《跨世紀台灣電影實錄1898-2000（上）（中）（下）》。臺北：國家電影資料館。

臺南市政府，「臺南研究資料庫」。

聯合報系，「聯合知識新聞網」。

戲院相關出版

王朝賜、陳桂蘭（2009）。《南瀛戲院誌》。臺南：臺南市政府文化局。

呂訴上（1961）。《臺灣電影戲劇史》。臺北：三民。

邱坤良（2008）。《南方澳大戲院興亡史》。臺北：印刻。

邱坤良（2008）。《飄浪舞台：台灣大眾劇場年代》。臺北：遠流。

郭盈良等著（2017）。《嘉義老戲院踏查誌》。臺灣圖書室文化協會

葉龍彥（1996）。《新竹市戲院誌》。新竹：財團法人新竹市文化基金會。

葉龍彥（1997）。《台北西門町電影史1896-1997》。臺北：國家電影中心。

葉龍彥（2004）。《台灣的老戲院》。臺北：遠足文化。

厲復平（2017）。《府城‧戲影‧寫真：日治時期臺南市商業戲院》。臺北：獨立作家。

謝一麟、陳坤毅（2012）。《海埔十七番地：高雄大舞台戲院》。高雄：高雄市政府文化局。

臺南地方史出版

中央研究院數位文化中心（2019）。《臺南歷史地圖散步》。臺北：臺灣東販。

林永昌（2018）。《臺南歌仔戲研究》。臺南：臺南市政府文化局。

張耘書（2017）。《臺南府城舊街新路》。臺南：臺南市政府文化局。

曹婷婷（2014）。《府城。老時光》。臺南：臺南市政府文化局。

陳文松（2019）。《來去府城透透氣：一九三〇——一九六〇年代文青醫生吳新榮的日常娛樂三部曲》。臺北：蔚藍文化。

陳秀琍、姚嵐齡（2015）。《林百貨：臺南銀座摩登五棧樓》。臺北：前衛。
曾國棟（2017）。《臺南府城古井誌》。臺南：臺南市政府文化局。
賴志彰、魏德文（2018）。《臺南四百年古地圖集》。臺南：臺南市政府文化局。

雜誌文章
陳坤毅（2018）。〈【台島拾歲】古都戲影—日治台南戲院考〉，《薰風》第8期，頁98-103。
陳坤毅（2018）。〈台島拾歲「近代娛樂天國 — 日本時代台北戲院考」〉，《薰風》第3期，頁94-99。
黃微芬（2020）。〈電影之外，老戲院的歌舞時代—全美戲院吳義垣專訪〉，《臺南藝文》8月號，頁5-6。
楊貞霞（2008）。〈如戲的人生—台南老戲院（之二）〉，《王城氣度》第27期，頁1-13。

學位論文
石婉舜（2010）。《搬演「台灣」：日治時期台灣的劇場、現代化與主體型構（1895-1945）》。國立臺北藝術大學戲劇學系博士班。
吳宛真（2011）。《運用文化體驗行銷於本土戲院之服務設計規劃—以全美戲院為例》。國立成功大學工業設計學系碩博士班。
吳宛真（2012）。《文化創意產業網站品質之研究—以全美戲院為例》。國立高雄大學資訊管理學系碩士班。
吳靜庭（2017）。《董日福藝術（1955-2016年間）之研究》。國立嘉義大學視覺藝術系研究所。
李俊毅（2014）。《手繪電影看板之顏振發畫師的生命敘說》。臺南應用科技大學視覺傳達設計系碩士班。
林秀澧（2002）。《台灣戲院變遷—觀影空間文化形式探討》。國立成功大學建築學系碩士班。
林聖偉（2004）。《台南市電影院商業空間之研究》。國立臺南大學社會科教育學系碩士班。
賴品蓉（2016）。《日治時期台南市戲院的出現及其文化意義》。國立清華大學台灣文學研究所。

國家圖書館出版品預行編目(CIP)資料

大井頭放電影：臺南全美戲院/王振愷作. -- 初版. -- 新北市：遠足文化事業股份有限公司, 2021.1 面； 公分
 ISBN 978-986-508-083-9(平裝) 1.電影院 2.歷史 3.臺南市
981.933 109020783

 遠足文化 讀者回函

藝臺灣 8

大井頭放電影：臺南全美戲院

作者・王振愷｜審定・蔡錦堂｜攝影・陳伯義｜老照片提供・今日・全美戲院｜責任編輯・龍傑娣｜美術設計・黃子欽｜出版・遠足文化 第二編輯部｜社長・郭重興｜總編輯・龍傑娣｜發行人兼出版總監・曾大福｜發行・遠足文化事業股份有限公司｜電話・02-22181417｜傳真・02-86672166｜客服專線・0800-221-029｜E-Mail・service@bookrep.com.tw｜官方網站・http://www.bookrep.com.tw｜法律顧問・華洋國際專利商標事務所・蘇文生律師｜印刷・凱林彩印股份有限公司｜初版・2021年1月｜定價・500元｜ISBN・978-986-508-083-9

本書獲國家文化藝術基金會 國藝會 出版補助
NCAF